第一章 手绘基础

本章要点：

1. 了解快速表现手绘的工具与材料。
2. 马克笔的应用技巧。
3. 材质的表现。

第一节 手 绘 工 具

一、学习的目的

手绘室内效果图是通过绘画手段形象且直观地表现室内空间设计效果的一种图纸，它可以应用马克笔、彩铅等工具快速表现特有的视觉效果，因此十分便于设计师与业主进行沟通与交流。要掌握这种手绘图的方法，要求读者具有扎实的绘画技能与合理的设计审美水准，这样绘制出的效果图才可称之为具有艺术感染力的设计作品。

二、材料与工具

1．纸

纸的选择应随作图的形式来确定，绘图必须熟悉各种纸的性能。

（1）复印纸：纸质中等，表面光洁，易画铅笔线，耐擦，稍吸水，适用于彩铅与马克笔绘图。

（2）绘图纸：纸质较厚，结实耐擦，表面较光，不适宜水彩，适宜水粉，可用于钢笔淡彩及马克笔、彩铅、喷笔绘图。

（3）色卡纸：色彩丰富，可根据画面内容选择适合的颜色基调。

（4）硫酸纸：半透明，常作拷贝、晒图用，宜用针管笔和马克笔作画。

在快速表现效果图中，我们一般选用硫酸纸、绘图纸、复印纸来绘制效果图（图1-1）。

图 1-1

2．笔

（1）铅笔：分硬、软两种。H 代表硬度，B 代表软度，用 2B 起稿即可。

（2）描线笔：常用针管笔、记号笔、美工笔等。

（3）彩色铅笔：这类铅笔在纸上面上完色后，可用水沾细头毛笔溶化产生淡彩的渲染效果，画面较柔和。购买时可以选择德国"美辉"牌水溶性彩铅。

（4）马克笔（Marker）：马克笔的色彩清透、亮丽，绘制的笔触效果现代设计感强。主要分油性与水性两种，油性附着力较好；水性易干，笔触较明显。按笔头分：细头型、扁头型、圆头型、方尖型等，其中，美国"三福"牌的马克笔笔头为圆头，具有较好的品质，用笔相对灵活，建议采用；另外，韩国的 Touch 牌马克笔的笔头为扁头，可适用于对相对坚硬、规整、平直的造型进行赋色表现。马克笔色彩可单色应用或者进行叠加和混合，都可以达到理想的色彩效果。马克笔由于其色彩丰富、作画快捷、使用简便、表现力较强，而且能适合各种纸张，省时省力，是现代设计师表达概念、构思方案不可缺少的必备工具之一，因此受到艺术绘画者的喜爱，如图 1-2 所示为各种笔的外形。

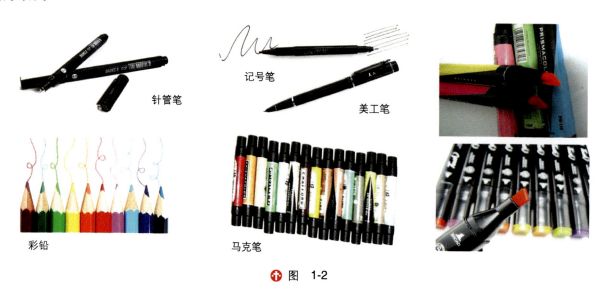

图 1-2

3．其他辅助工具

其他辅助工具有三角板、比例尺、曲线尺、橡皮擦、修正液等（图 1-3）。

4．马克笔的色彩

参考样本以 Touch 牌马克笔为例，可分为红色系列、黄色系列、绿色系列、蓝色系列、紫色系列、棕色系列、粉色系列、灰色系列等（图 1-4）。

第一章 手绘基础

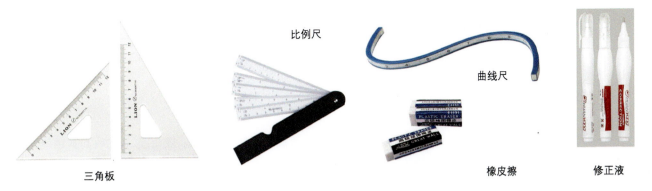

↑ 图　1-3

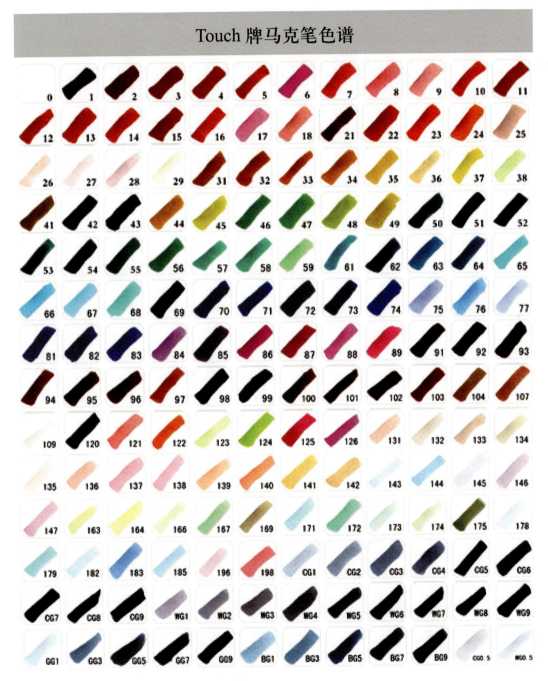

↑ 图　1-4

第二节　手绘应掌握的基本要领

一、线条的绘制

不同线条的练习：主要包括对直线（横直线、竖直线、斜直线）、曲线（横曲线、竖曲线、斜曲线）、弧线、椭圆、正圆、不规则线、长线、短线、快线、慢线的练习，重点是不同线条的疏密、组合训练（图1-5）。

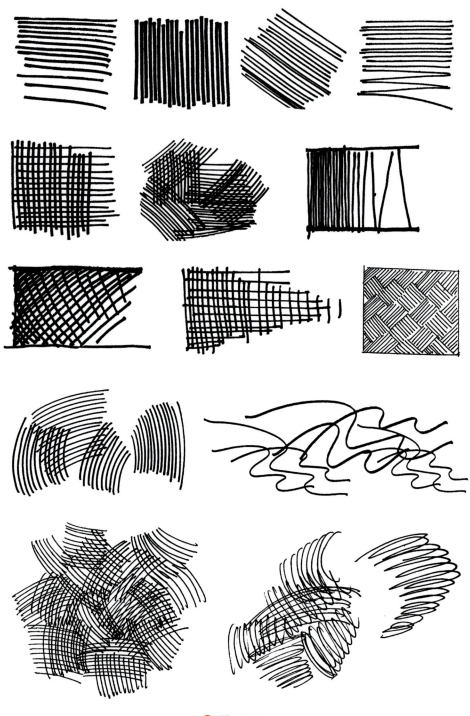

图 1-5

二、色彩

1. 色相

色相是色彩的一种最基本的感觉属性,这种属性可以使我们将光谱上的不同部分区分开。即按红、橙、黄、绿、青、蓝、紫等色的感觉来分色谱段,大体可以分为彩色系、非彩色系两类。如果是绘画,一般按照其色彩属性来进行分类,可分为以下三种类别。

(1) 暖色调:有红、橙、黄等颜色,总体来说这类颜色让人感觉温暖。
(2) 冷色调:有绿、青、蓝等颜色,总体来说这类颜色让人感觉凉爽。
(3) 中间调:有白、灰、黑、紫等颜色,色彩属性不偏冷也不偏暖。

2. 饱和度

饱和度是使我们对有色相属性的色彩在鲜艳程度上做出评判的视觉属性。比如有彩色系的色彩,其鲜艳程度与饱和度成正比,色素浓度越高,颜色越浓艳,饱和度也越高;而非彩色系则恰恰相反。

3. 明度

明度可以使我们区分出明暗层次的非彩色系的视觉属性。这种明暗层次决定于亮度的强弱,即光刺激能量水平的高低。

4. 一般效果图的色彩搭配类别

(1) 冷色 + 灰色系,表现的物体的色彩效果较轻松、宁静。
(2) 暖色 + 灰色系,表现的物体的色彩效果较温暖、活泼。
(3) 冷色 + 暖色 + 灰色系,表现的物体有画面感,且层次分明、色彩丰富。
(4) 同类浅色 + 灰色系 + 同类深色,表现的物体的色彩效果较协调,有层次感。

三、上色的表现技巧(重点以马克笔为例)

1. 排线表现技巧

排线是马克笔的基本绘画技巧之一,通常平直的造型面,一般用拉直线的排线方式绘制,会形成一种有序的排列形式;曲形面的物体,可用曲线的排线方式进行绘制;其他不规则的排线笔触相对比较自由随意,只需要小角度地变换方向去运用,无太多规律可循,关键需要多练多用。绘制的重心落在起笔与收笔之处,方向从左到右,线条要刚劲有力,不拖泥带水。另外,彩铅的上色需要注意色彩的轻重之间柔和的过渡与变化,如图 1-6 和图 1-7 所示。

2. 色彩的叠加

马克笔色彩的叠加有两种形式:同色系叠加与不同色系叠加。第一种形式相对比较简单,可以表现一些简单的层次效果。不同色系相互叠加后画面效果会更丰富。马克笔中冷色与暖色系列按照排序都有相对比较接近的颜色,画受光物体的亮面色彩时,先选择同类颜色中稍浅些的颜色绘制,在物体受光边缘处留白,然后再用同类

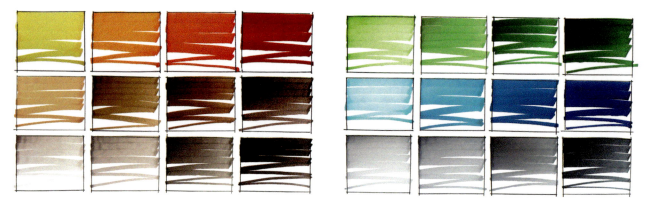

图 1-6

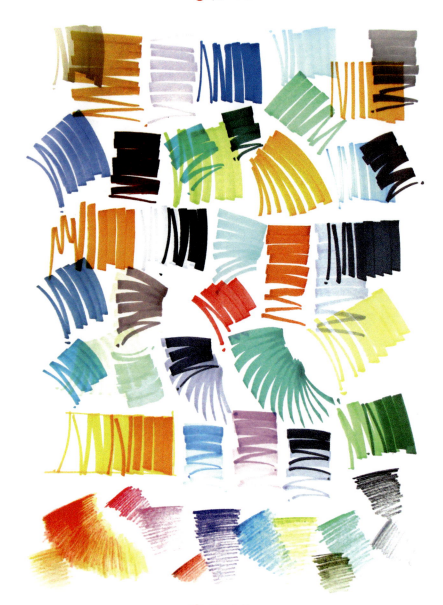

图 1-7

稍微重一点的色彩画一部分叠加在浅色上；物体背光处，用稍有对比的同类稍重些的颜色进行叠加。需要更丰富的层次还可以用横竖交叉的笔触表现出一些变化，一般需要第一遍颜色干了之后再画第二遍；否则，颜色容易溶在一起，不能体现出变化（图1-8和图1-9）。

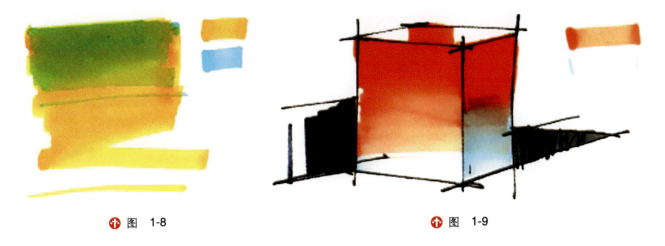

图 1-8

图 1-9

3．色彩的渐变

要画出色彩渐变的效果,可以采用无色的马克笔作退晕处理,通常在硫酸纸上表现较明显(图1-10)。另外,退晕也可以绘制出色相上的变化,比如从红色到蓝色、蓝色到绿色。或者是色彩饱和度上的变化,例如,从暖色过渡到暖灰。还可以是色彩明度上的变化,如浅色过渡到深色,深色过渡到浅色等。这种方式表现的画面有微妙的对比效果,是进行虚实空间表现的一种最有效的方式。

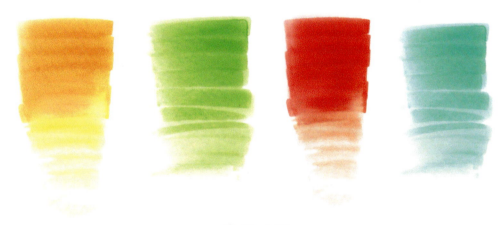

图 1-10

4．物体亮部、暗部的处理方式

不同物体色相的对比和冷暖关系是有区别的,选择合适的色彩绘制物体的时候,要同时考虑受光面与背光面的处理,一般高光处要留白;物体的暗部要加重色彩,还要考虑反光与环境影响色;绘制投影处时要笔随形走,一般选择较深的暖灰或者冷灰上色,其上色手法也要形成微妙的对比与变化。这样绘制的物体就具有立体空间感,画面也较生动。

5．笔触表现技巧

以上介绍的上色应用技巧方式可使绘制出的效果图中生成不同的笔触,可以总结为以下几种(图1-11)。

（1）点笔——多用于一组笔触运用后的点睛之处。

（2）线笔——可分为曲直、粗细、长短等方面的变化。

（3）排笔——重复用笔的排列,多用于大面积色彩的平铺。

（4）叠笔——笔触的叠加,体现色彩的层次与变化。

点笔、线笔与排笔的表现效果　　　　排笔与乱笔的表现效果　　　　叠笔的表现效果

图 1-11

（5）乱笔——多用于画面或笔触收尾处，形态往往随作者的心情所定，也可表现慷慨激昂之感，但要求作者对画面要有一定的理解与感受。

四、材质的表现

1．布艺制品

用冷、暖色调上色均可，用马克笔时可依据形体与纹理进行灵活地概括绘制，物体上的花纹图案必须按照物体透视的方向进行描绘，并且依据透视近大远小、近实远虚的原理加以处理（图1-12）。

图 1-12

2．藤制品

在绘制藤制品时往往是按照线条的一定规律加以排列，在线条的表达上应按照物体本身的排列顺序细致刻画，然后再按照明暗情况，利用排列笔触的多少来突出虚实关系（图1-13和图1-14）。

3．木材

木材宜选用暖色系来上色，按照木材铺设的方向与尺寸上色，在表现纹理时可以采用彩铅或者细头马克笔来体现（图1-15）。

第一章 手绘基础

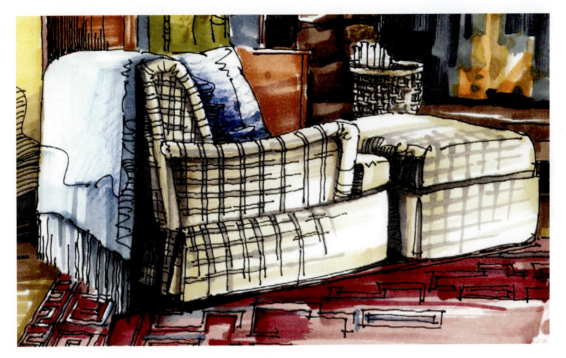

图　1-13

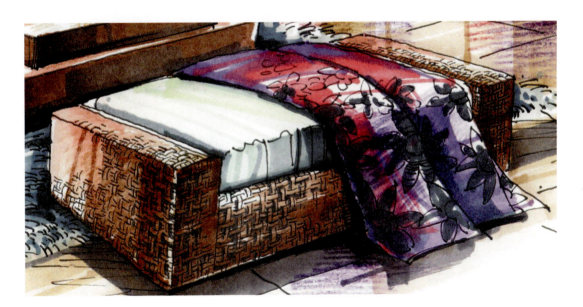

图　1-14

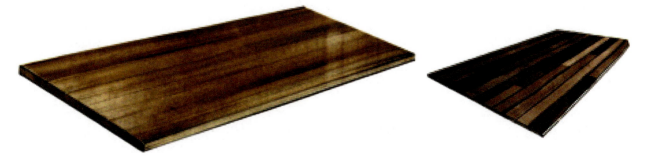

图　1-15

4. 石材与瓷砖、墙砖

石材、瓷砖坚硬冰冷,一般多选用冷色系来表现,用笔力度需强硬,绘制纹理时可用针管笔、彩铅进行纹理等细节的刻画(图 1-16)。

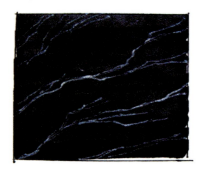
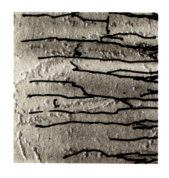

⬆ 图　1-16

墙砖或者卵石一般可以选用暖色与灰色系来表现,同时绘制时应注意,颜色不可太艳,高光应留白,笔随形走(图 1-17)。

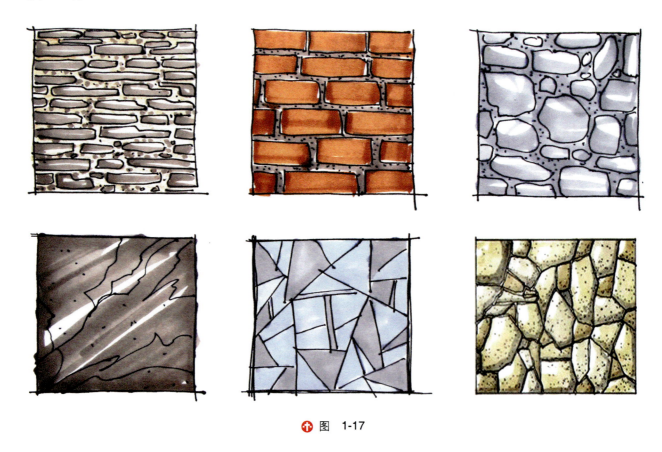

⬆ 图　1-17

5. 玻璃、金属与不锈钢

金属与玻璃也是坚硬冰冷的物体,可用蓝紫色、冷灰色表现,用笔力度需肯定有力,受光处应留白(图 1-18)。

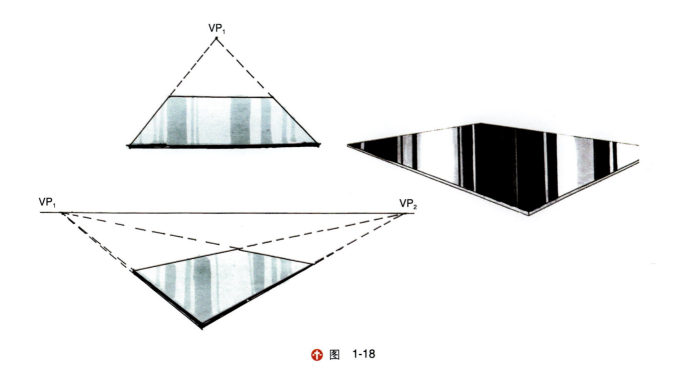

图 1-18

练习题

1. 线条的练习。
2. 彩铅与马克笔上色的练习。
3. 材质的练习。

第二章 手绘家具陈设表现

本章要点：

学会绘制沙发、床、餐桌、柜子、灯具等室内家具陈设。

第一节　了解室内家具陈设

一、室内家具陈设的类别

室内家具陈设是住宅构成的要素，分别有鞋柜、电视柜、电视机、沙发、餐桌、椅子、茶几、柜子、窗帘、床、衣柜、卫生洁具、橱柜等。本书侧重沙发、餐桌、椅子、柜子、床、灯具的绘制，突出对家具的造型、风格、色彩、材质、透视、尺寸的把控与应用。其中风格与造型需要鉴赏大量的图片，对历史古典风格与现代工业风格都应有所了解；在对家具的色彩、材质与透视、尺寸的把握方面要多多练习，特别是用线与马克笔上色的技法方面。

二、家具陈设物体的绘制步骤

（1）绘制家具手绘图前应理解简单的方块体的透视，因为每一个家具物体都可以概括成一个简单的方块体，以便更方便地绘制出家具造型的外轮廓线（图2-1）。

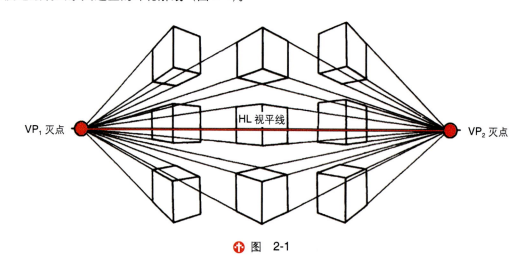

图 2-1

（2）初学者可以先用铅笔打稿，绘制好所需要画的家具的透视形体，然后按照个人的绘制步骤，用灵活的勾线笔一笔一笔快速地描绘出来。

（3）选择合适的色彩后用马克笔进行上色，一般画笔的角度与纸张成45°倾斜度，可以灵活控制线条进行粗细变化的笔触绘制。用色要先浅后深，按照明暗关系铺设基本色调、高光、投影、环境影响色、反光等。

（4）绘制时笔触大多以排线为主，用笔要随形体走，方可表现形体结构感。画面不可以太灰，用色不可太花太乱，要有明暗和虚实的对比关系，不要把形体画得太满，要敢于留白。

（5）如果要表现细节，最好搭配彩铅结合使用；如需在硫酸纸上进行小面积修改，可以选用0号笔（透明无色）进行修改。

手绘沙发座椅步骤如图2-2所示。

图 2-2

第二节 室内家具陈设的绘制

1. 手绘沙发座椅线稿作品（图 2-3 ～图 2-9）

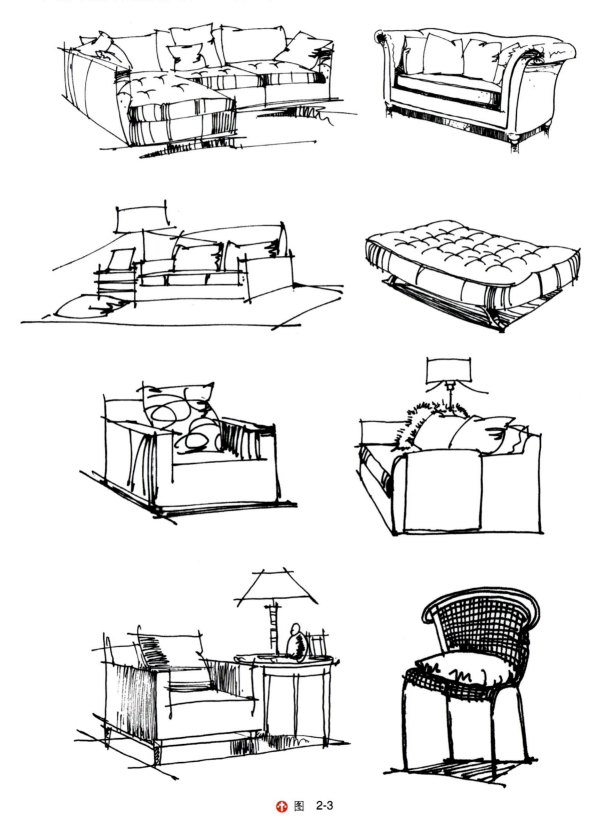

图 2-3

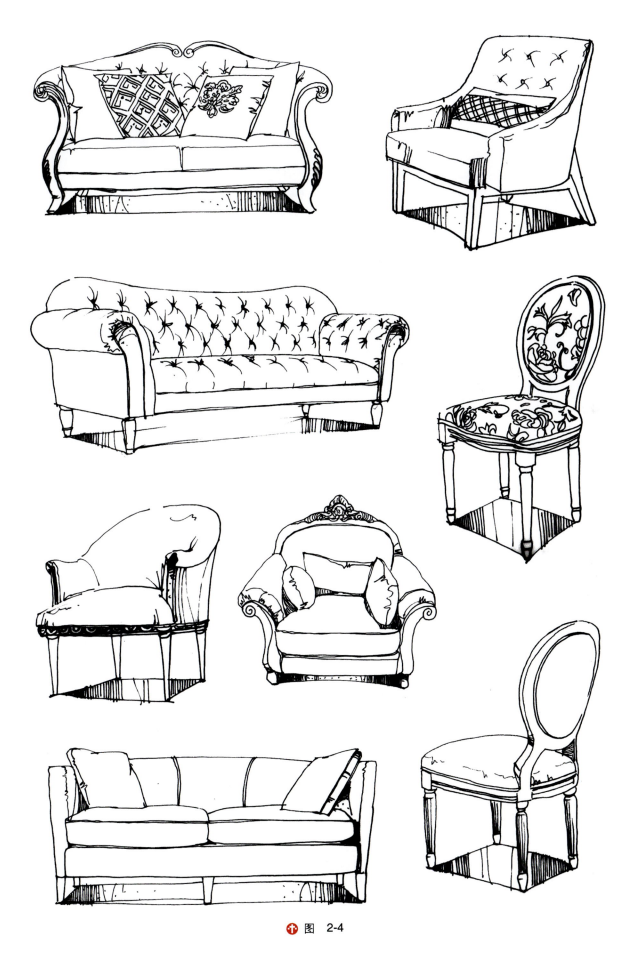

图 2-4

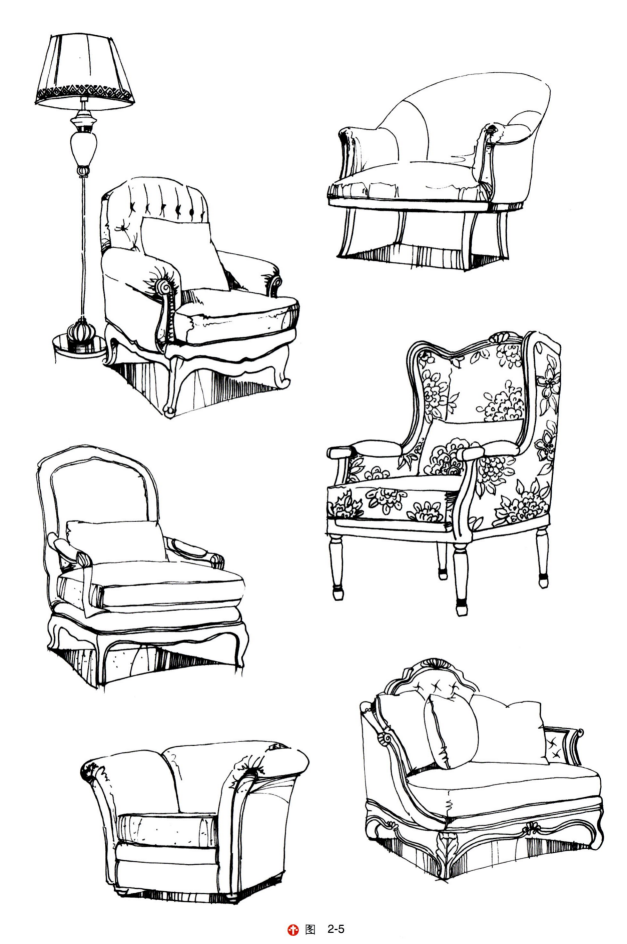

图 2-5

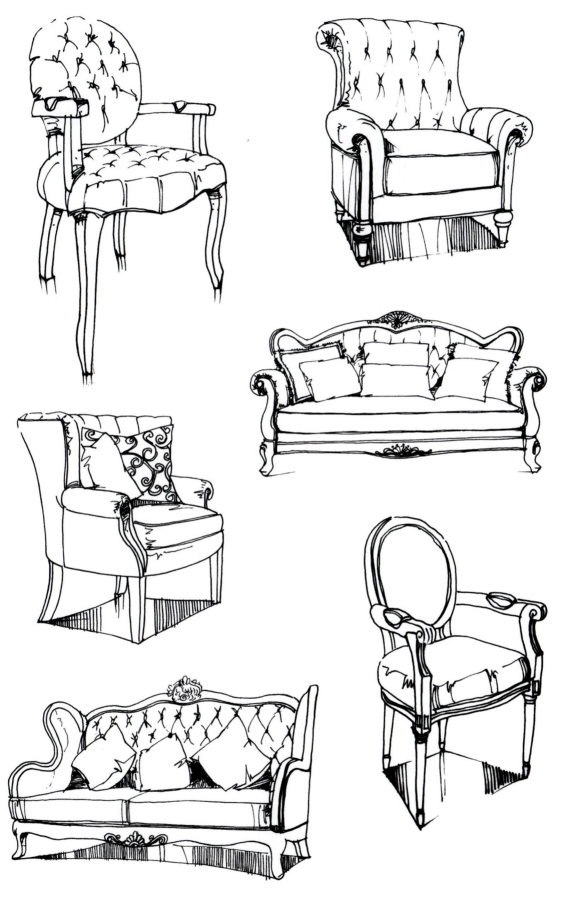

图 2-6

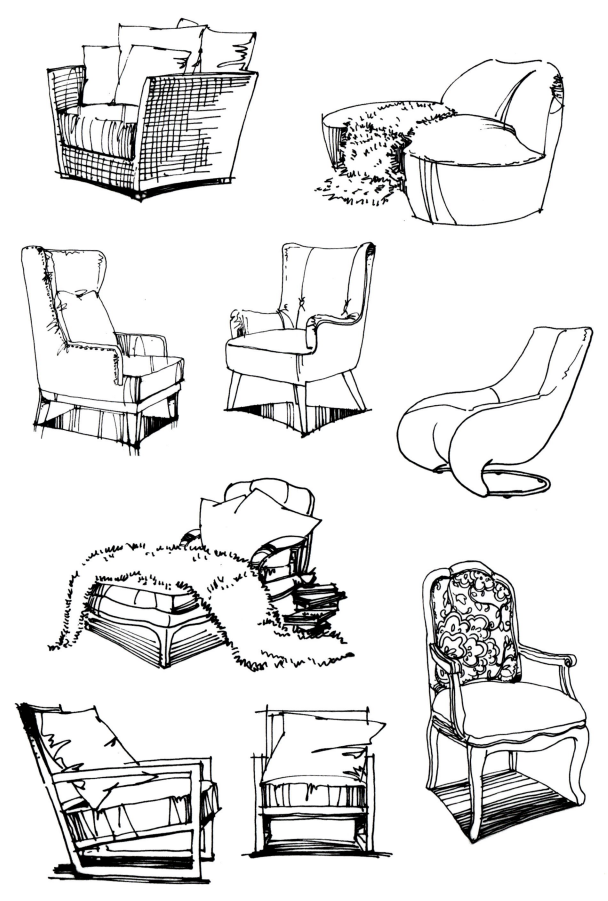

图 2-7

第二章　手绘家具陈设表现

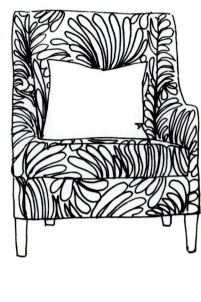

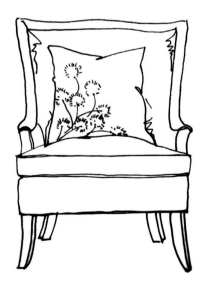

图 2-8

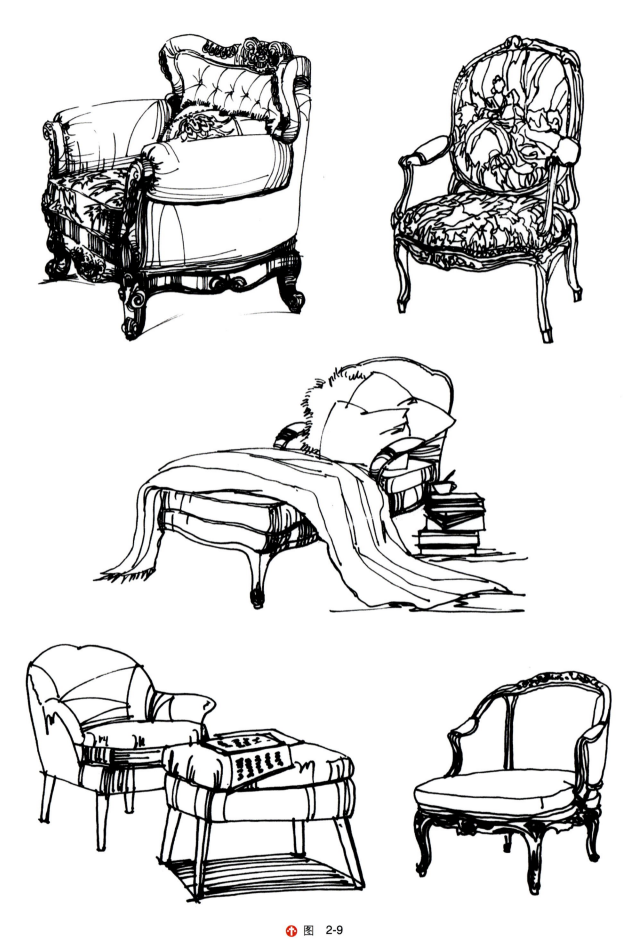

图 2-9

2. 手绘沙发座椅上色稿作品（图2-10～图2-21）

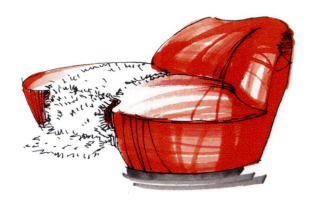
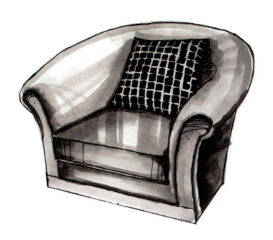
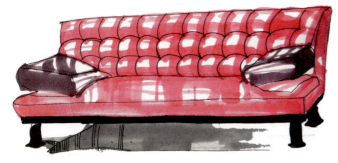
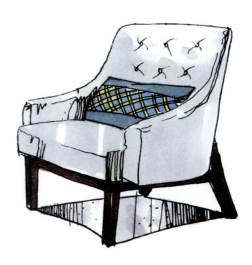
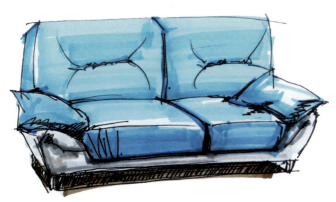
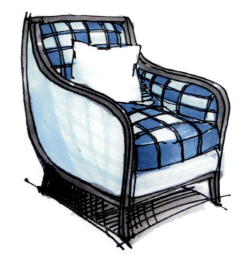
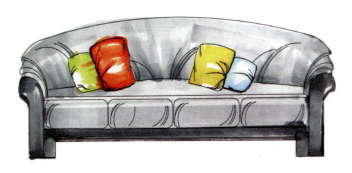

图 2-10

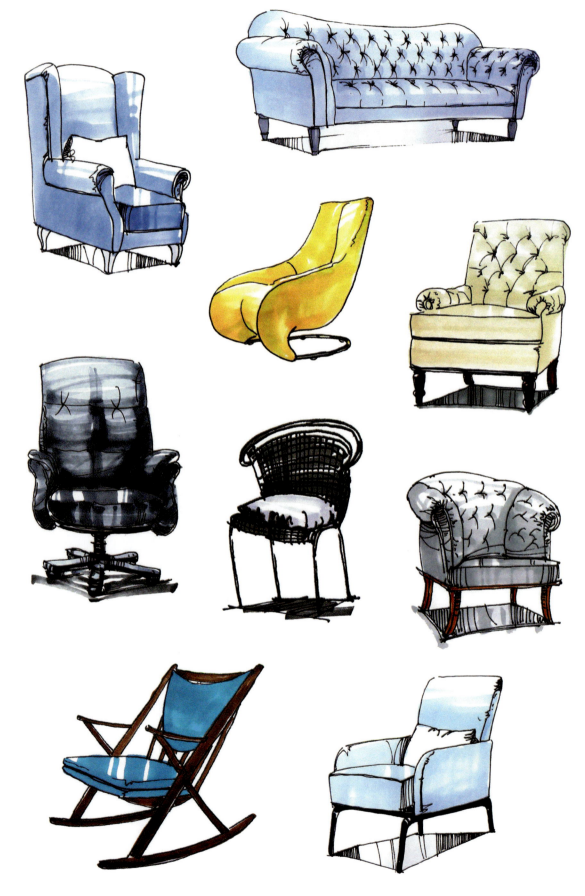

图 2-11

第二章 手绘家具陈设表现

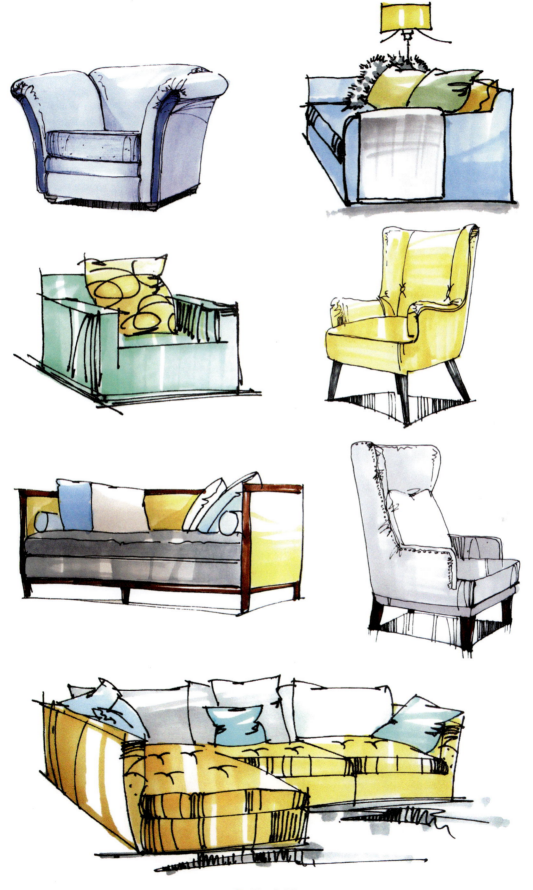

图 2-12

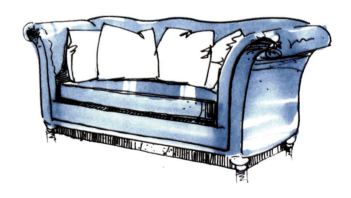
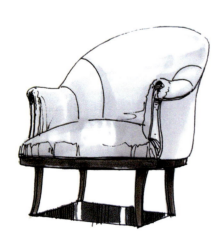

图 2-13

第二章 手绘家具陈设表现

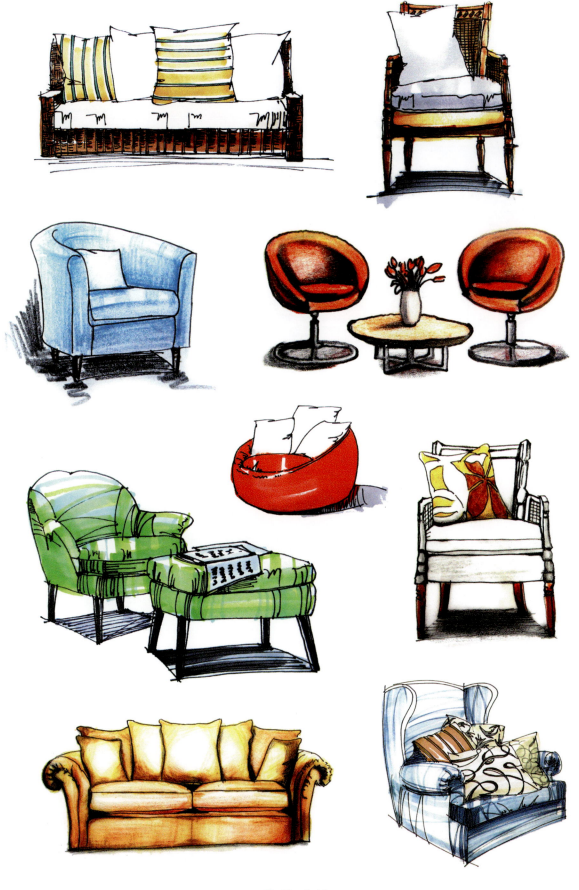

图 2-14

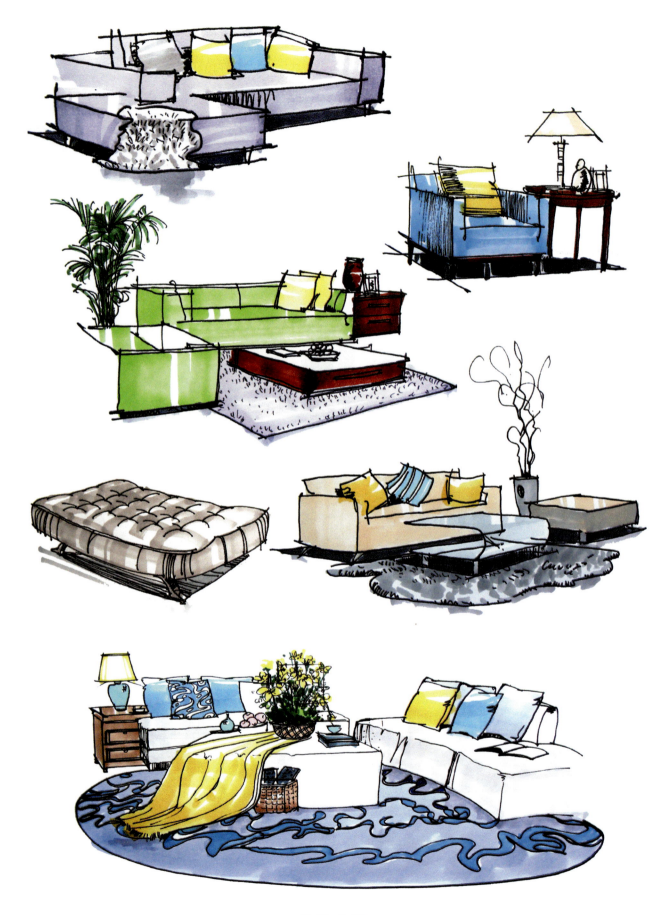

图 2-15

第二章 手绘家具陈设表现

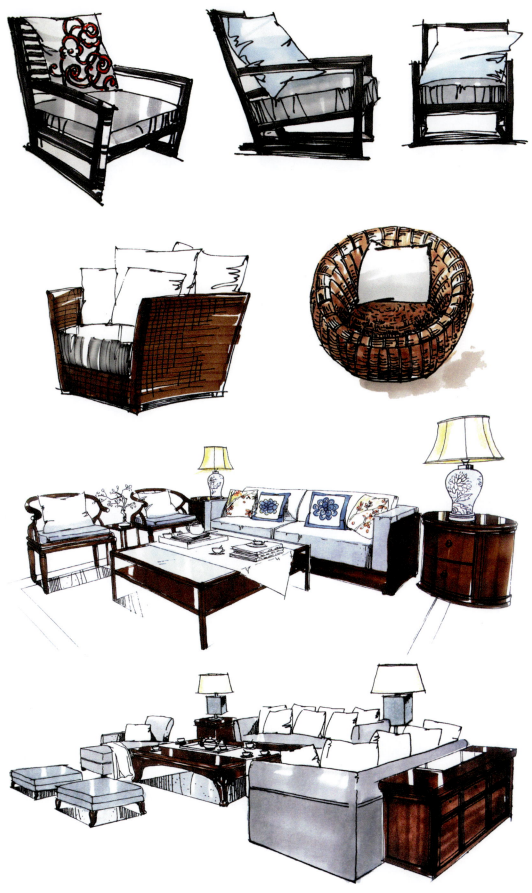

图 2-16

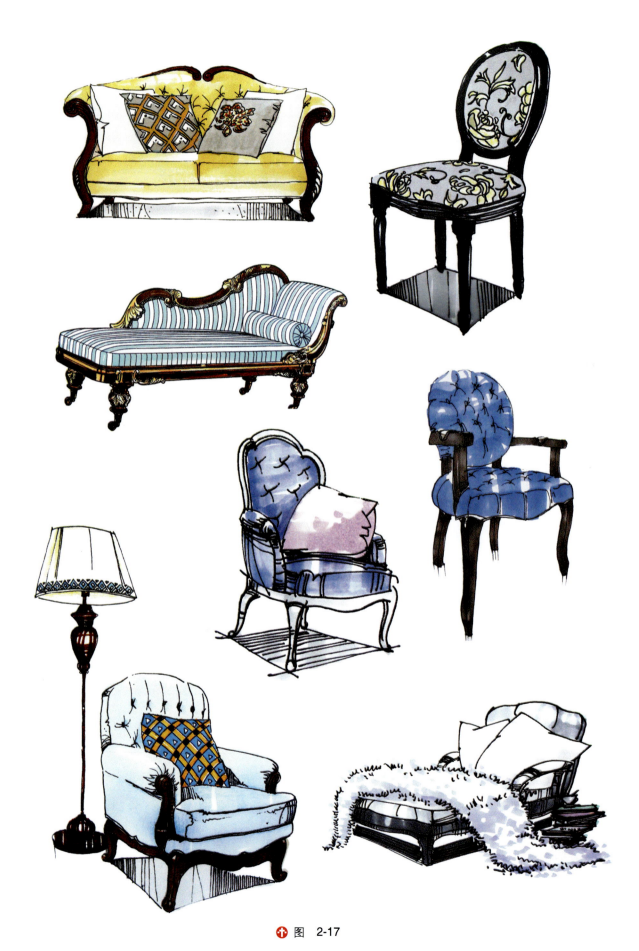

图 2-17

第二章 手绘家具陈设表现

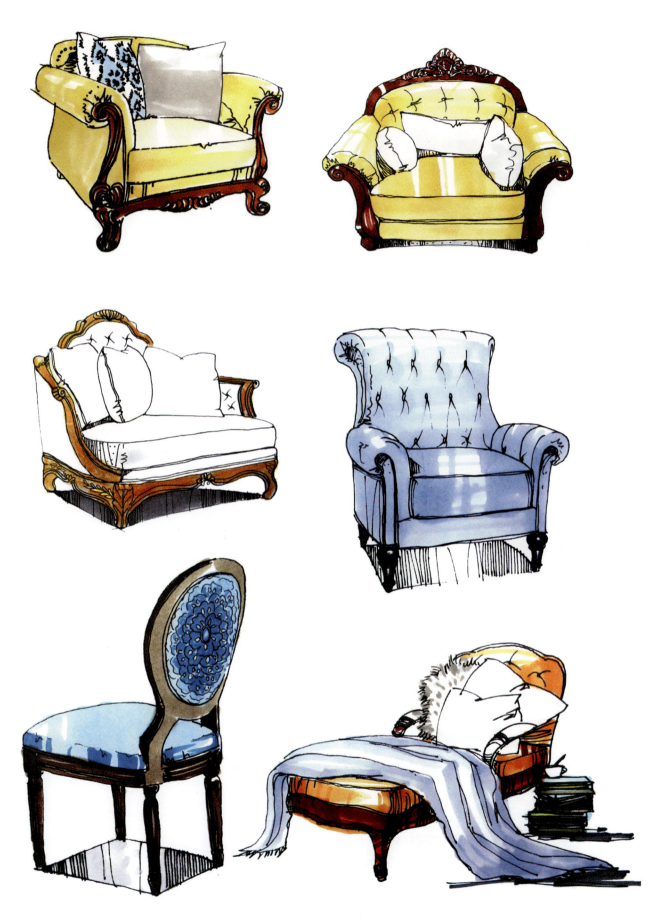

图 2-18

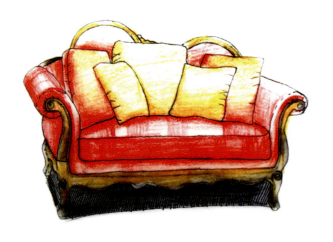
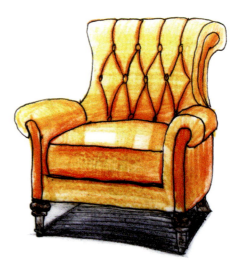
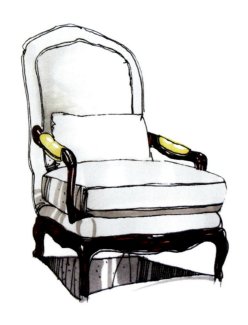
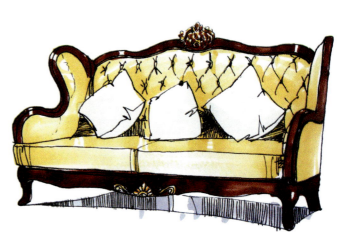
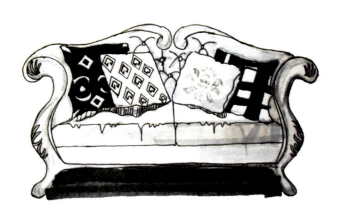
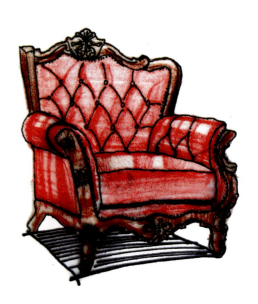

图 2-19

第二章 手绘家具陈设表现

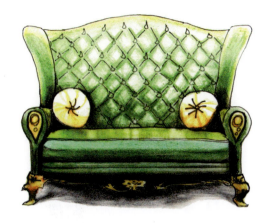
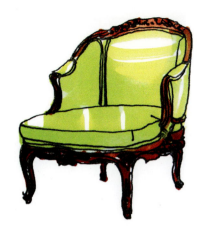
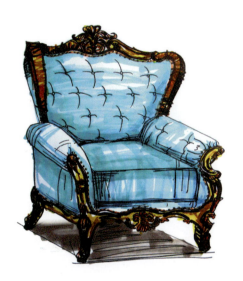
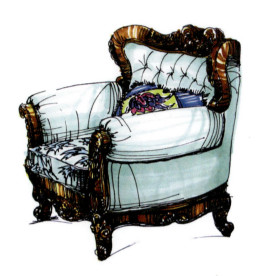
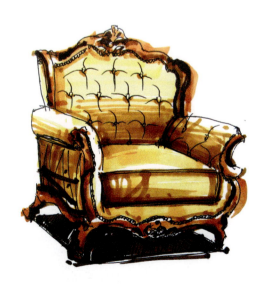
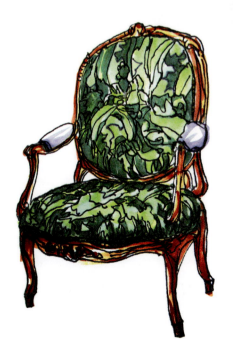

图 2-20

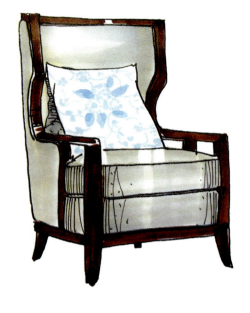
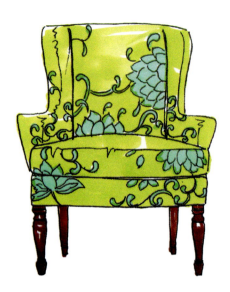
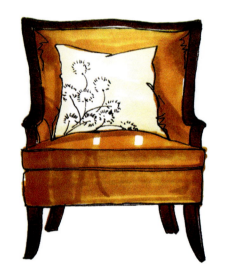
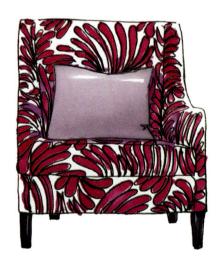
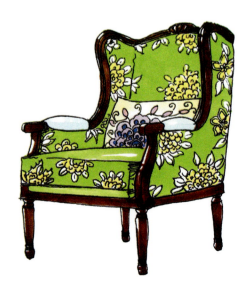
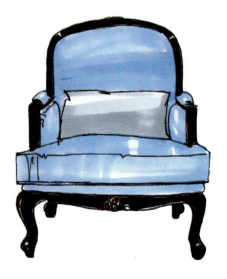

图 2-21

3. 手绘床线稿作品（图 2-22 ~ 图 2-25）

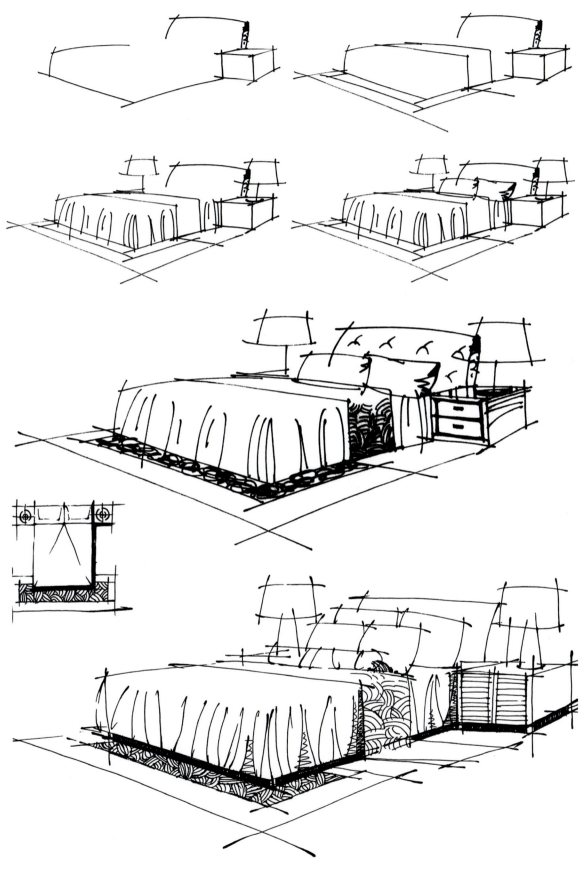

图 2-22

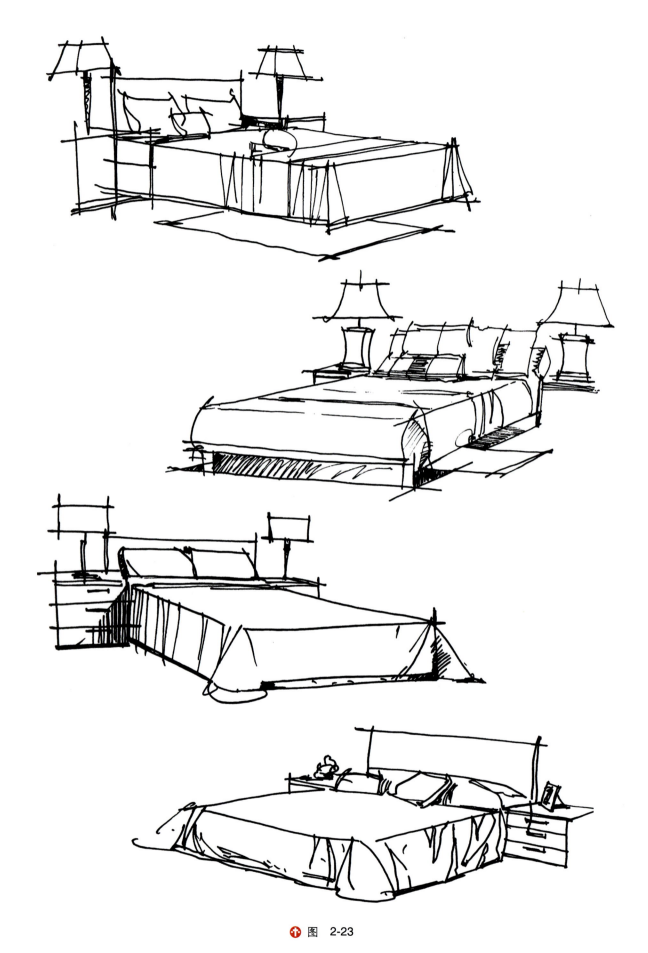

图 2-23

第二章 手绘家具陈设表现

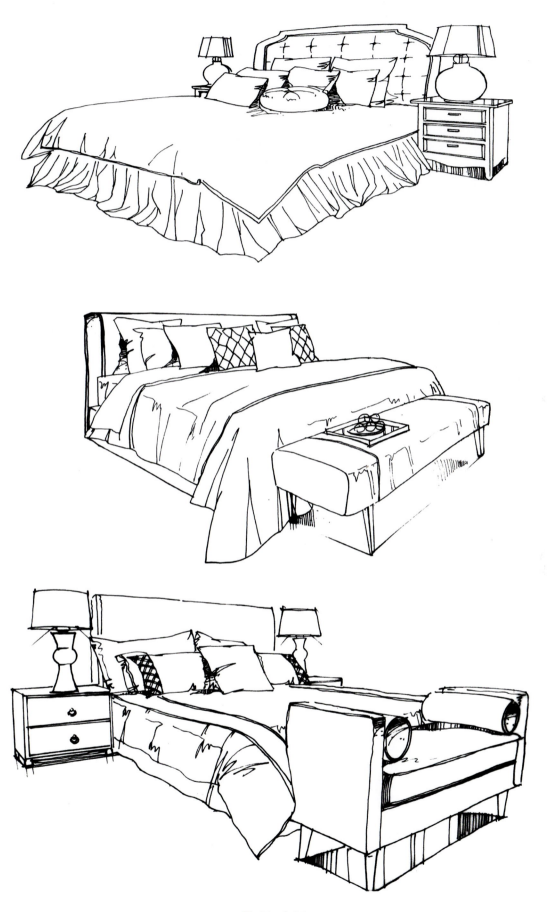

图 2-24

 手绘室内家具陈设与空间效果图

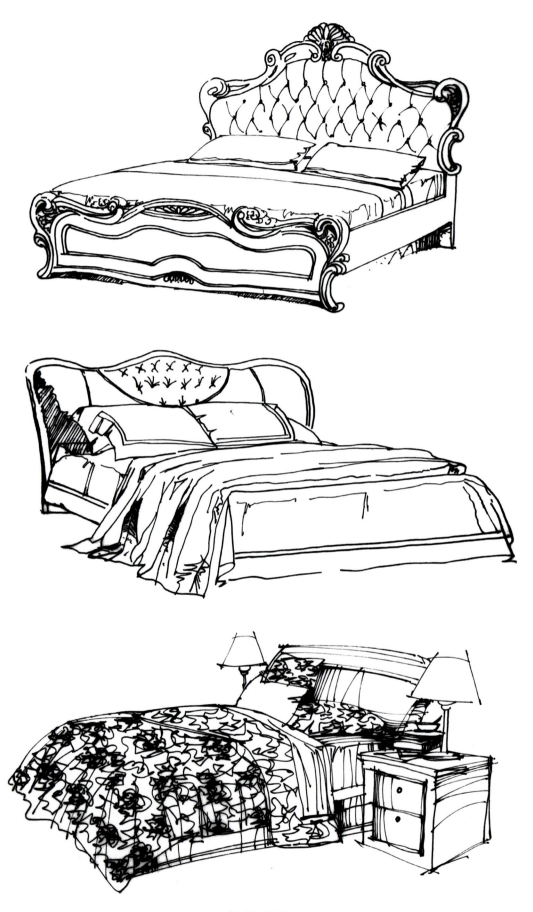

图 2-25

第二章 手绘家具陈设表现

4．手绘床上色稿作品（图 2-26～图 2-29）

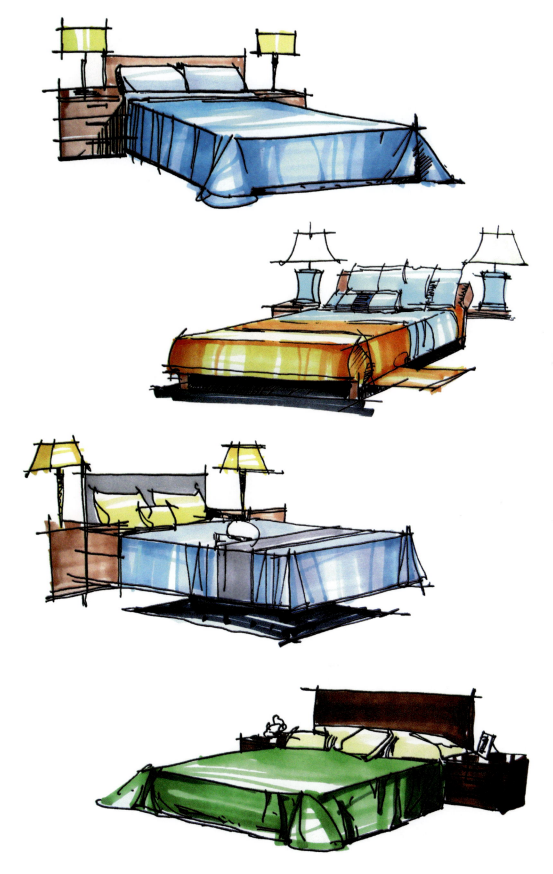

图 2-26

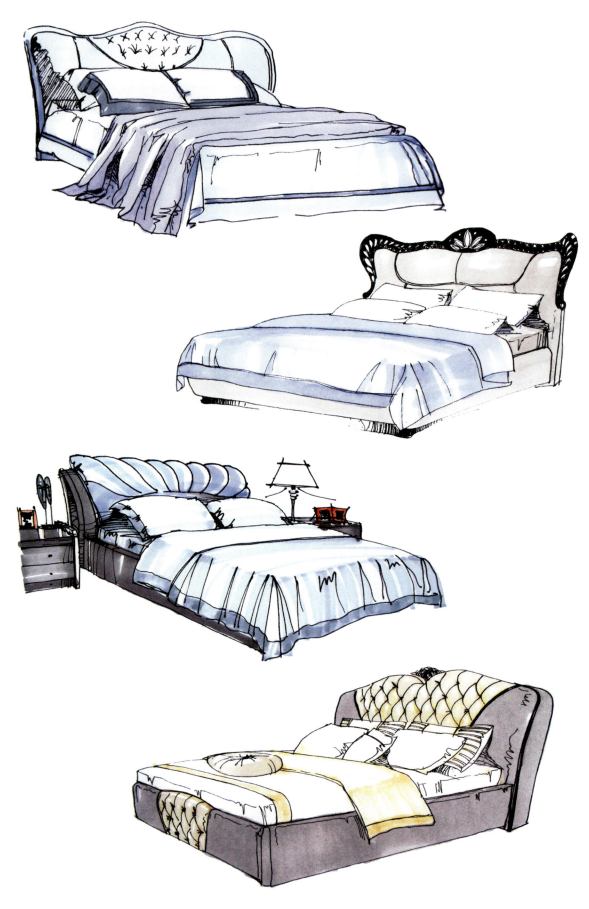

图 2-27

第二章 手绘家具陈设表现

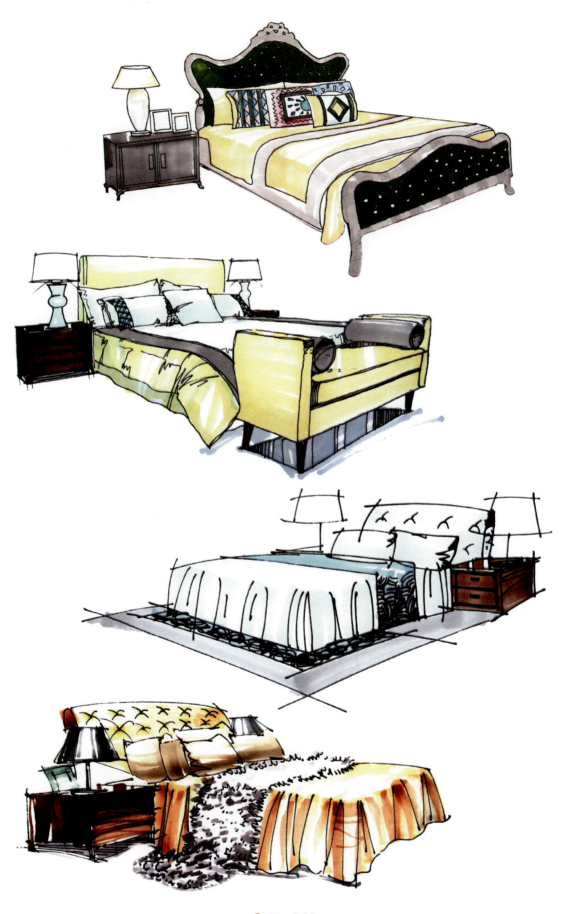

图 2-28

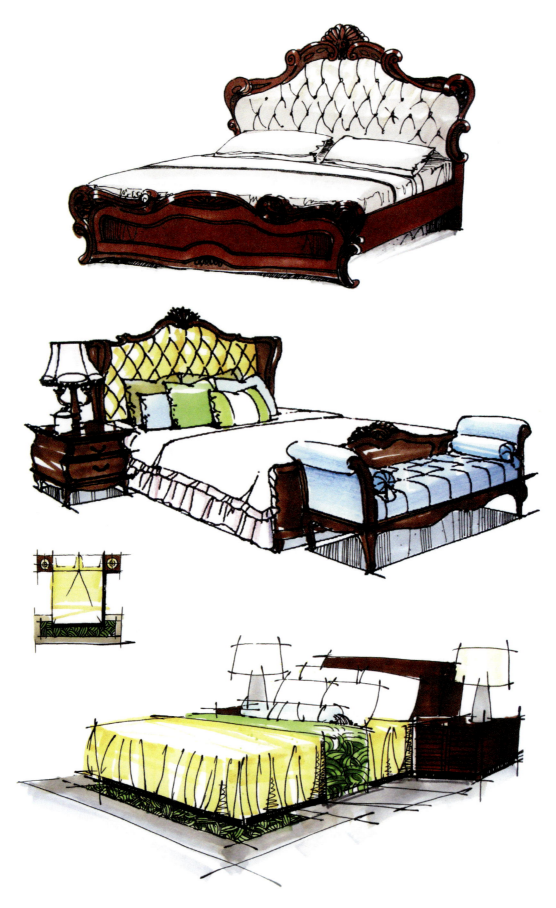

图 2-29

5．手绘餐桌椅线稿作品（图2-30～图2-34）

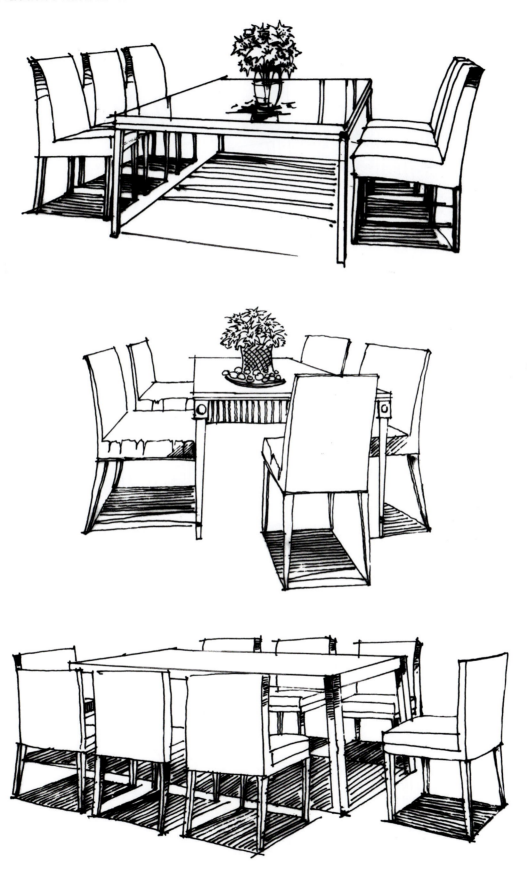

图 2-30

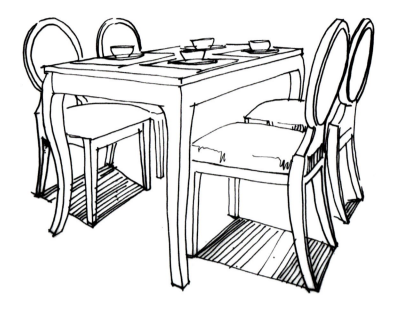
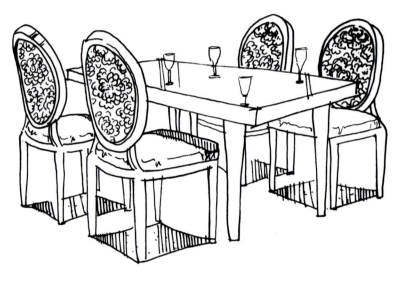
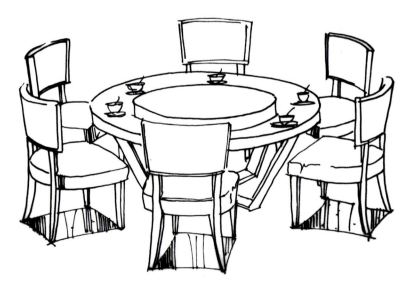

图 2-31

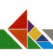

第二章 手绘家具陈设表现

图 2-32

图 2-33

第二章　手绘家具陈设表现

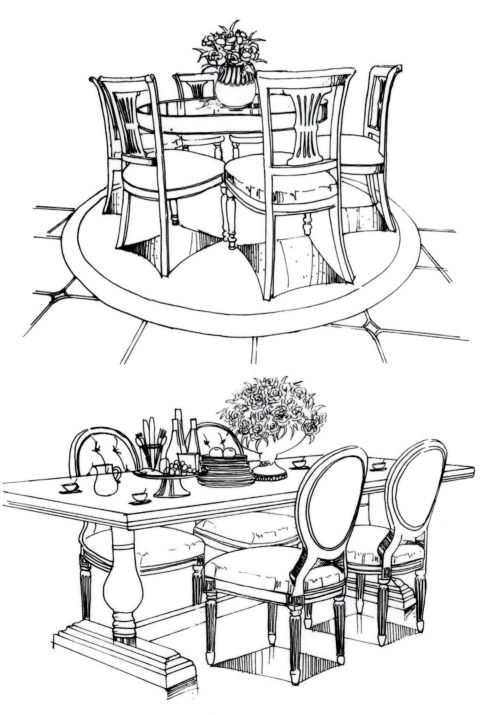

图 2-34

6. 手绘餐桌椅上色稿作品（图 2-35～图 2-39）

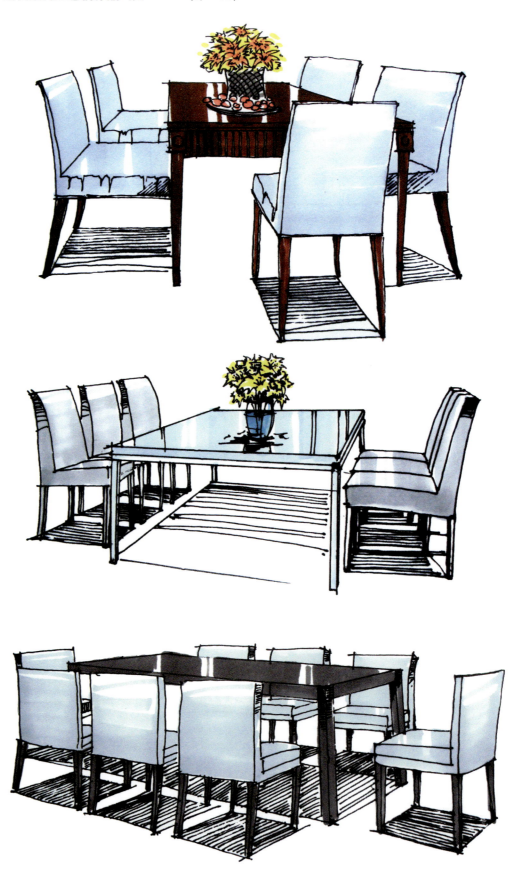

图 2-35

第二章 手绘家具陈设表现

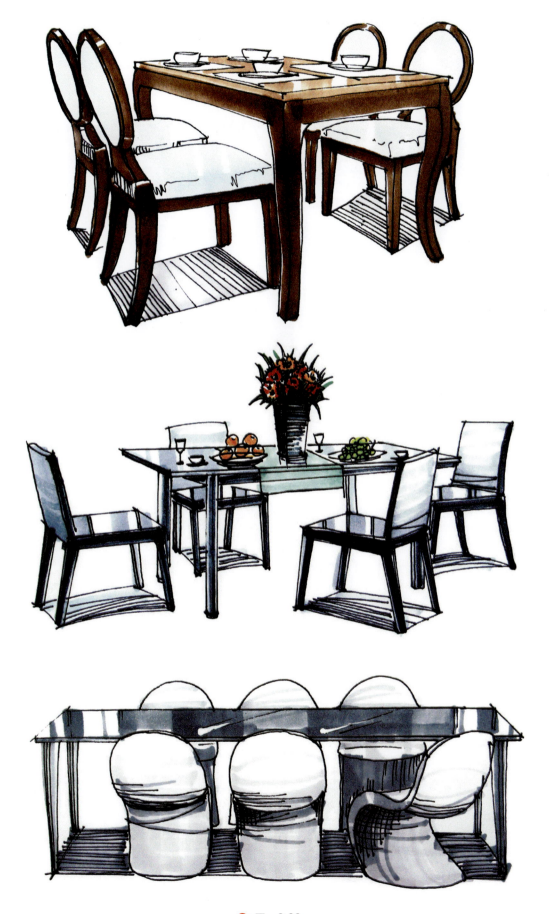

图 2-36

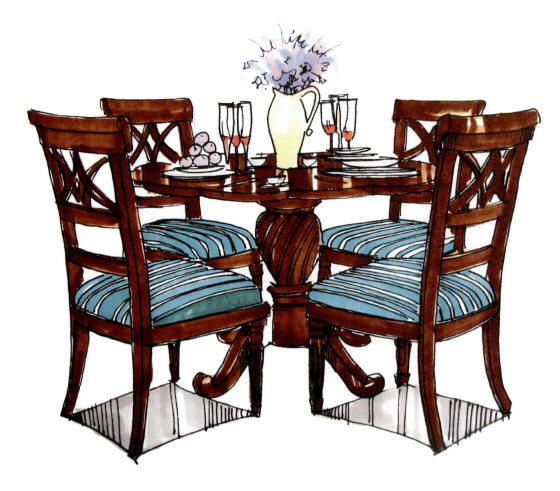
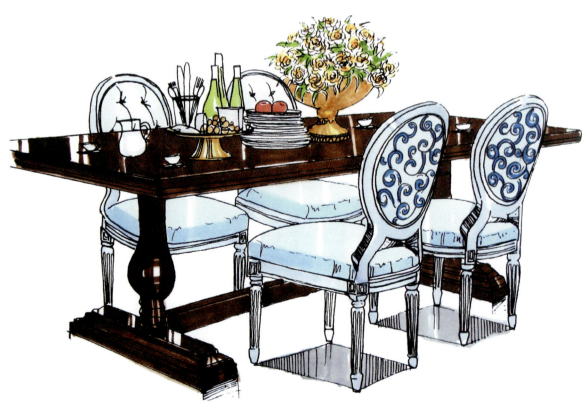

图 2-37

第二章 手绘家具陈设表现

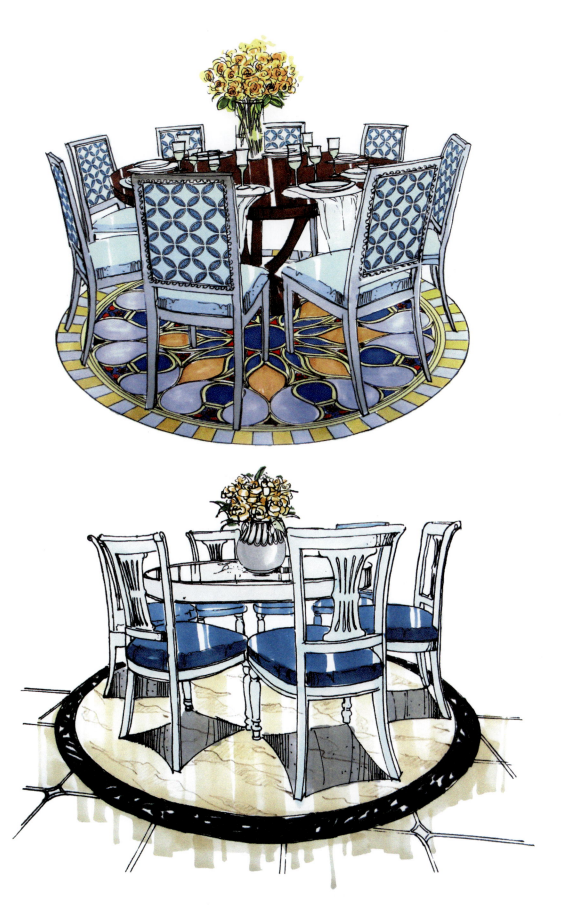

图 2-38

49

手绘室内家具陈设与空间效果图

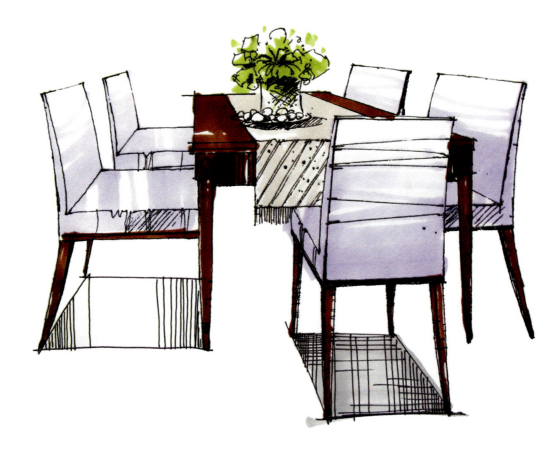

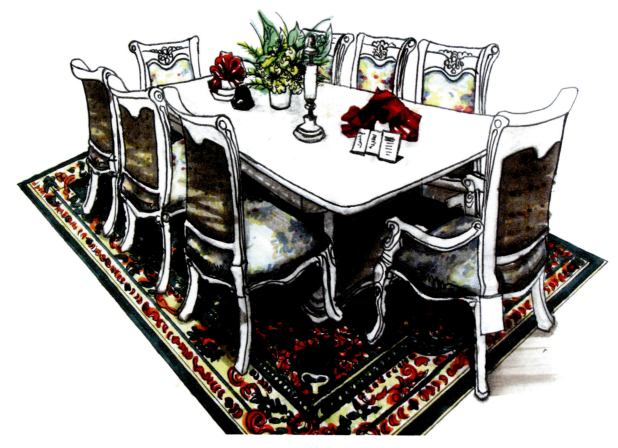

图 2-39

7. 手绘柜子线稿作品（图 2-40 和图 2-41）

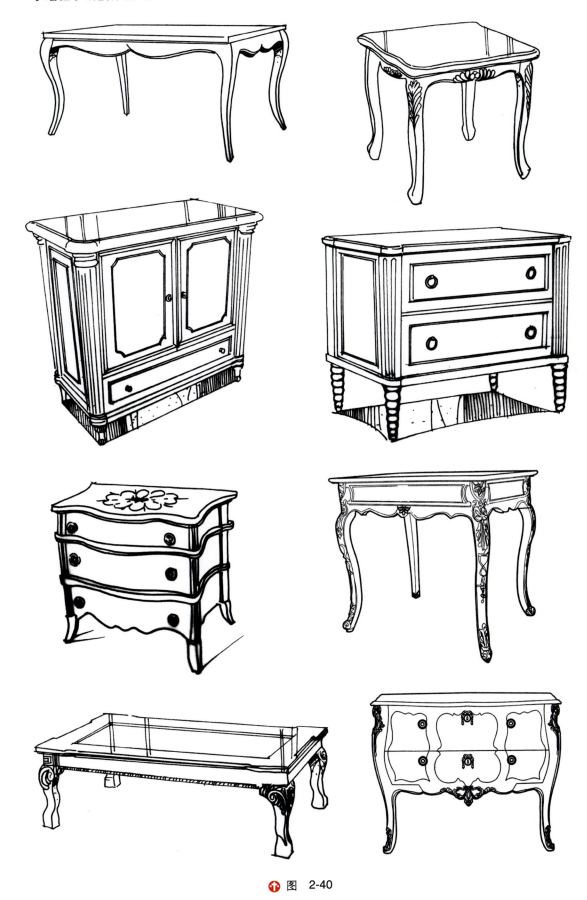

图 2-40

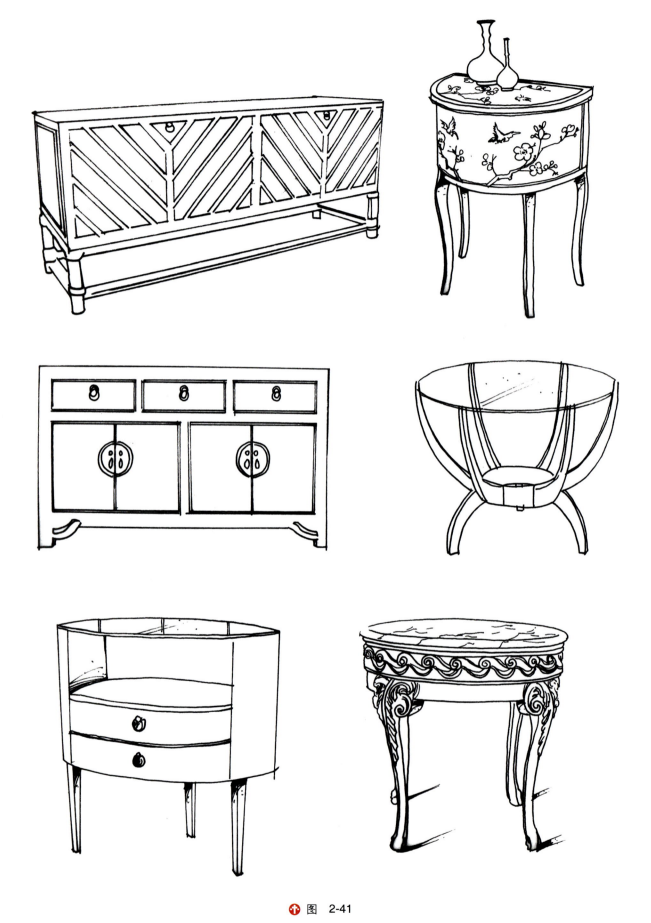

图 2-41

8. 手绘柜子上色稿作品（图 2-42～图 2-44）

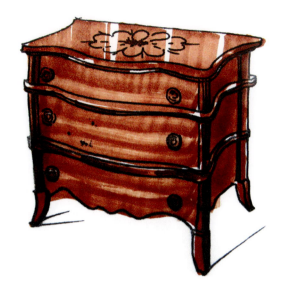
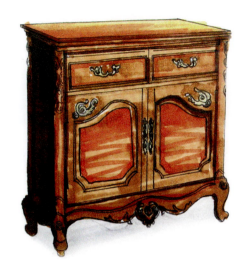
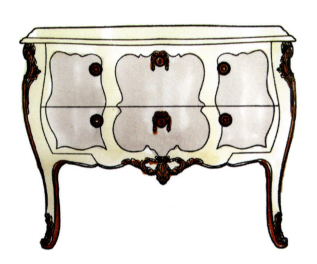
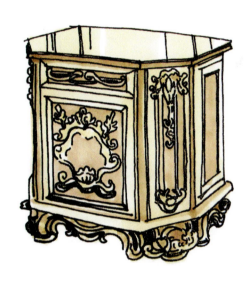

图 2-42

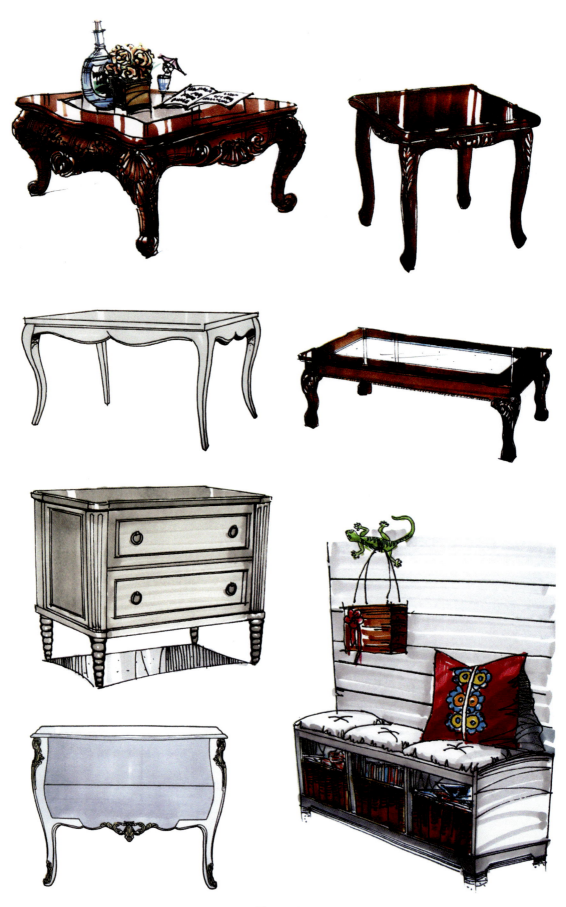

图 2-43

第二章 手绘家具陈设表现

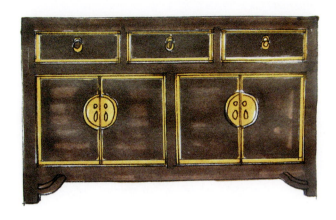
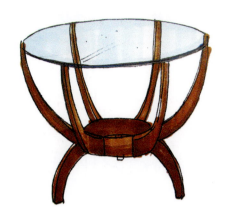
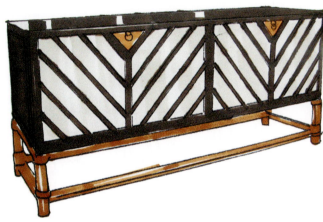

图 2-44

9．手绘灯具线稿作品（图 2-45 和图 2-46）

图 2-45

图 2-46

10. 手绘灯具上色稿作品（图 2-47～图 2-51）

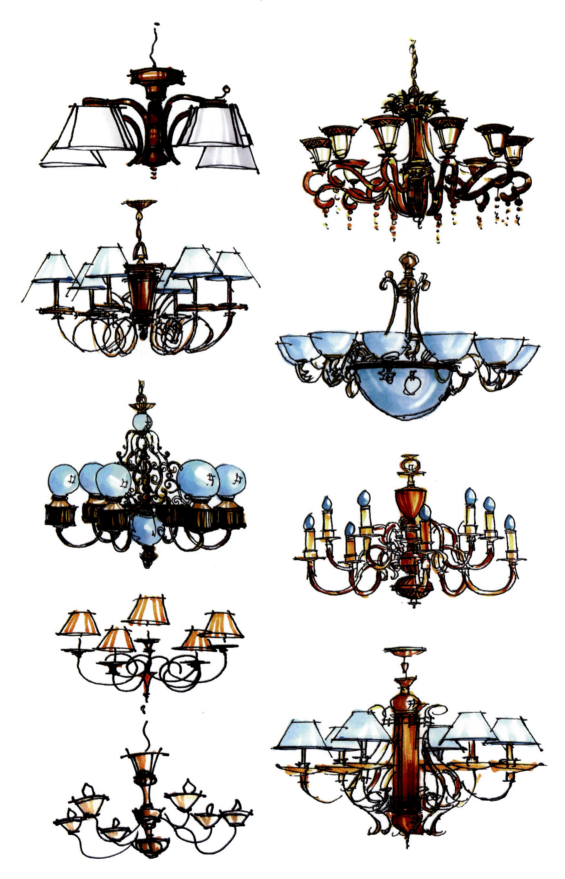

图 2-47

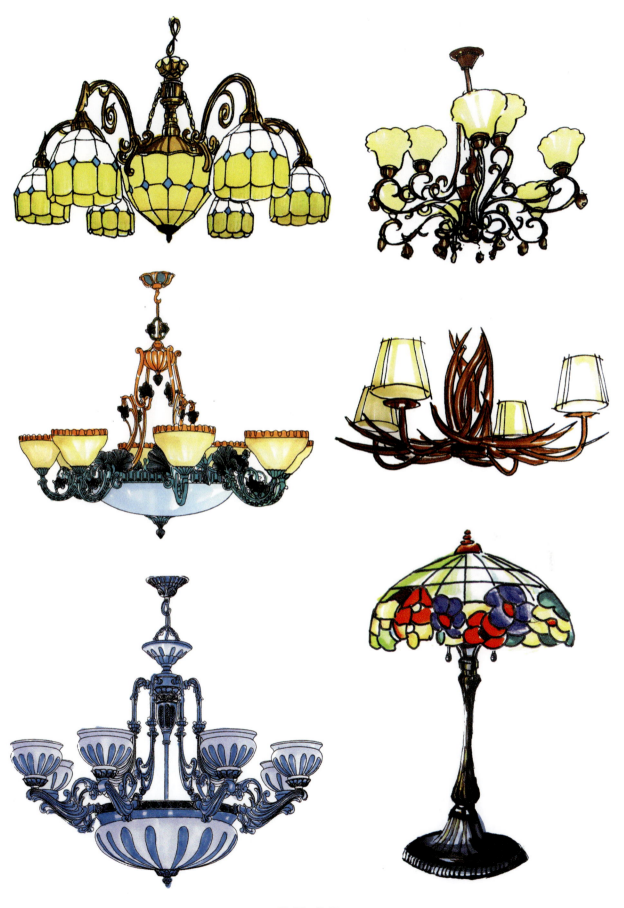

图 2-48

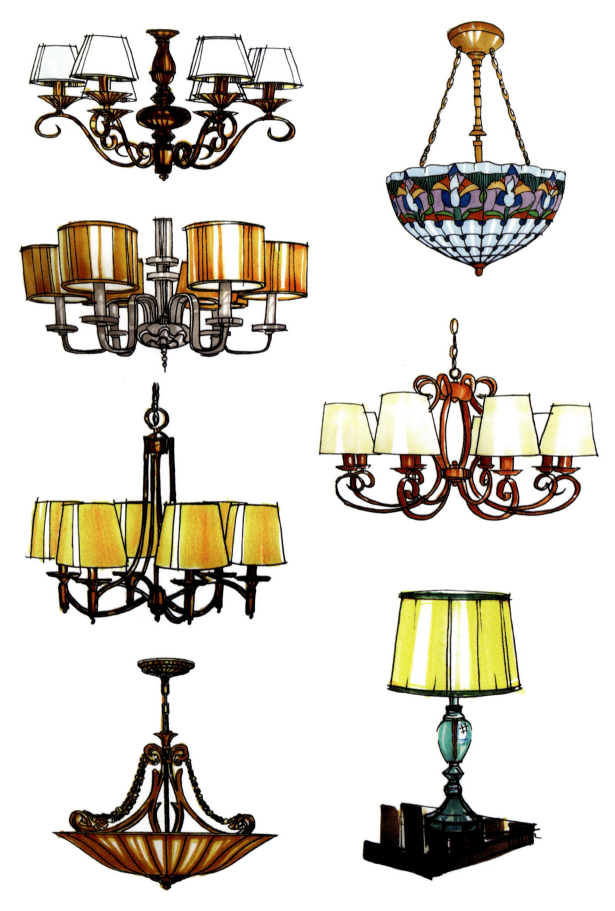

图 2-49

第二章 手绘家具陈设表现

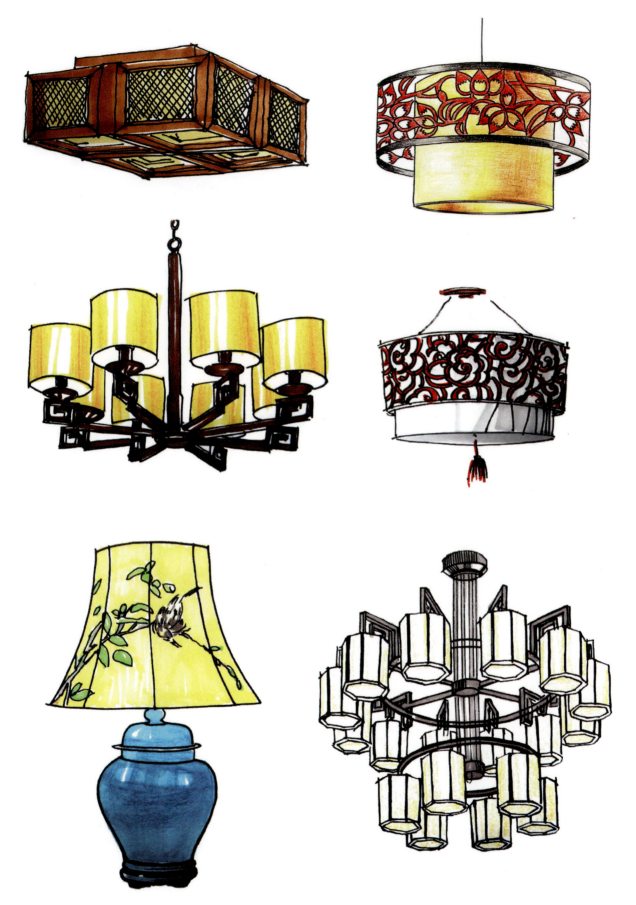

图 2-50

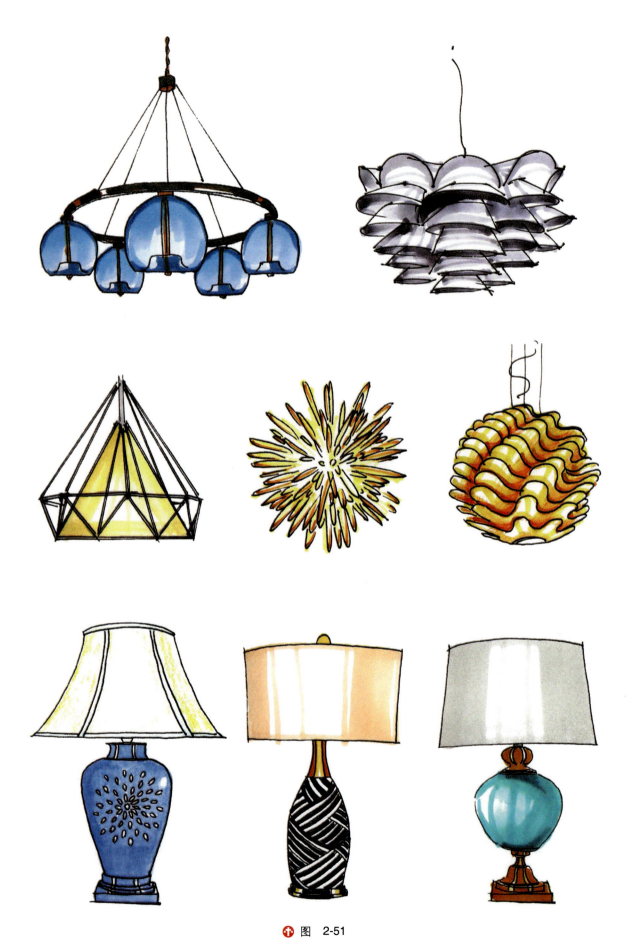

图 2-51

11. 其他家居陈设上色稿作品（图 2-52～图 2-55）

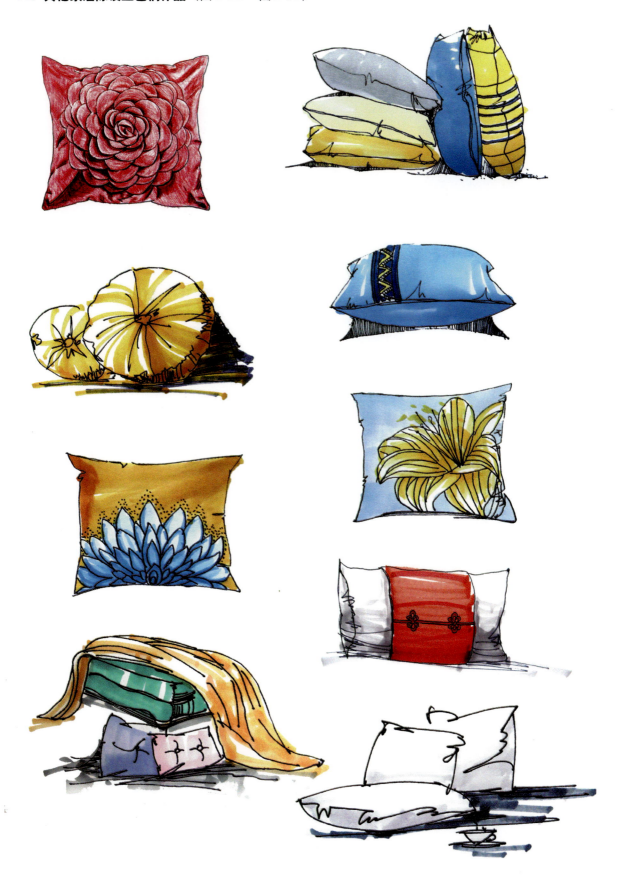

图 2-52

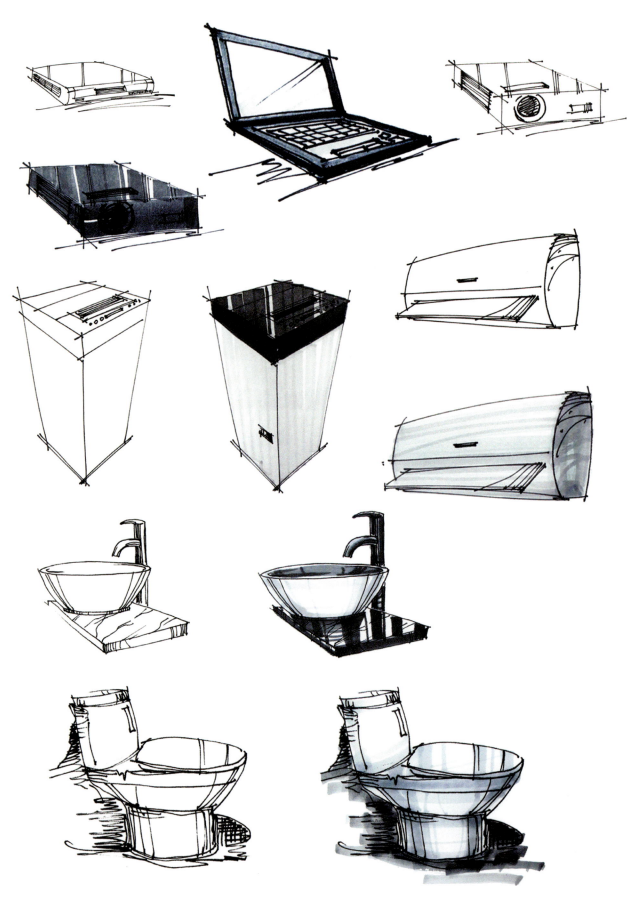

图 2-53

第二章 手绘家具陈设表现

图 2-54

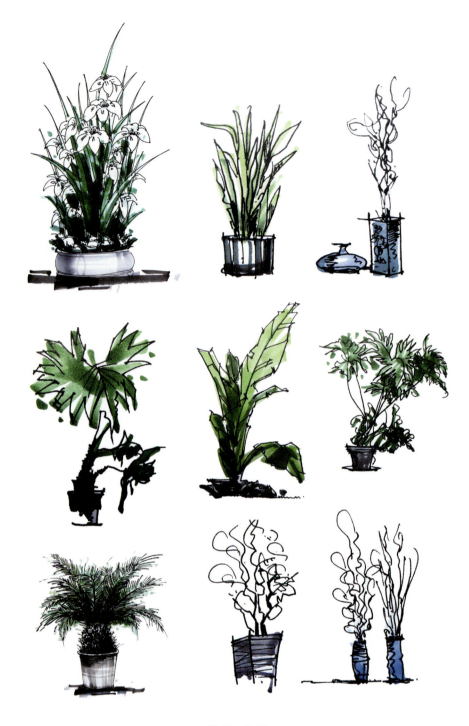

↑ 图 2-55

练习题

手绘室内家具陈设品练习。

绘制内容：沙发、座椅、床、餐桌椅、柜子、灯具等。

要求：透视与比例正确，色彩与材质搭配协调。

第三章 室内效果图绘制应掌握的要领

本章要点：

1. 室内空间透视。
2. 室内空间色彩。
3. 室内风格塑造。

第一节 室内空间透视

一、透视的特点

准确的透视是效果图的形体骨骼，设计构思是通过画面艺术形象来体现的，而形象在画面上的位置、大小、比例、方向的表现都是建立在科学的透视规律基础之上的。除了对透视法则的熟练运用之外，还必须学会用结构分析的方法来对待每个形体的内在构成关系和各个形体之间的空间联系。构成透视图中的等大小的物体，分别有近大远小、近宽远窄、近高远低、近实远虚的基本特征。掌握透视的基本规律和特征，可以帮助读者快速而准确地画好透视图，更好地理解虚实远近的对比空间关系，增强表现空间透视的能力，使设计的效果图更具艺术魅力。

二、构图要素

构图是一幅好图成功的基础，构图不佳会影响后期的继续深入创作。构图阶段需要注意主体与各物体之间的比例关系。另外，还要学会突出重点，一张图万万不能面面俱到，要有一定的取舍以便突出重点；在设计透视图之前，要选择好视点、画面与对象物体的相对位置，清楚地表达好构思，以便获得良好的透视效果。

视点的选择有以下两个要素：一是站点（立点）；二是视高。

（1）站点的选择

站点的选择应充分考虑空间与对象的物体特征，有重点、有主次地进行选择。如图3-1所示室内空间平形透视中，站点分别向左偏移、中间偏移、向右偏移，所产生的视觉效果各不相同。

（2）视高的选择

按照人的平均高度，通常把视高定为 1.5～1.7m，按此高度绘制的透视图与正常的视觉一致。但有时为获得某种特殊的效果，可根据设计意图适当增加或者降低视高。例如，为表现空间水平及竖向设计的丰富层次，可

适当提高视平线；为取得空间的雄伟感，可降低视平线。如图 3-2 所示，站立的地点不变，随着视高的高、中、低变换，会产生不同的透视效果。

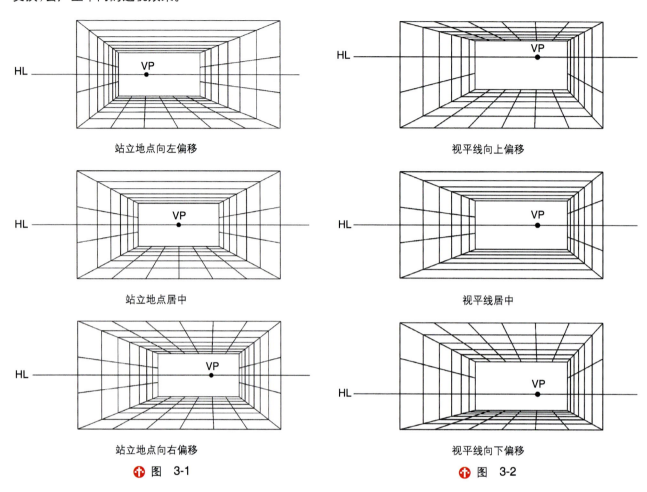

图 3-1　　　　　　　　　　　　　　　　　图 3-2

三、绘制透视图的表现方法

1. 平行透视法（一点透视图）（图 3-3）

（1）首先按照比例确定内墙的画幅大小 abcd，通常一层室内的高度可以设置为 3m（图中点 a 和点 b 的距离），室内的长或宽可根据实际平面上的尺寸而定（如 ad 为 6m），依据正常视线定位视平线 HL 与灭点 VP；再依据构图需要自定 M 测点。

（2）然后灭点 VP 分别连接 a、b、c、d 四个端点，绘制出室内界面的边界线。

（3）M 测点分别连接 da 向左延长线上的各个等分点，其长短依据室内长与宽的比例与画幅大小而定，落在 Aa 线上的各个点就是实际可以等分墙面与地面的端点；以这些端点为起点，向上绘制垂直与向右绘制平行线，得到墙体与地面的透视进深线。

（4）要绘制地面、顶棚与墙面上纵向透视线时只需要将灭点 VP 与 abcd 内墙四条边上的等分点进行连接并延长即可。

（5）绘制室内家居物体时可利用墙体的高度线确定室内物品的高度，通过 VP 点画出具体的透视线，根据平面设计上的家具定位找出与透视图地面网格对应的位置，绘制出室内透视效果图（图 3-4）。

注：在快速表现方案效果图时，只要理解透视的基本原理，按照比例，徒手快速绘制出构图即可。

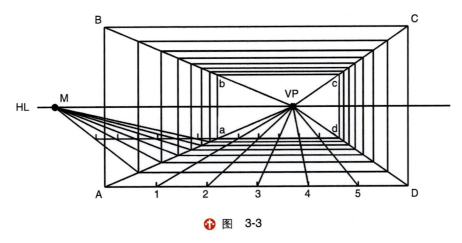

↑ 图 3-3

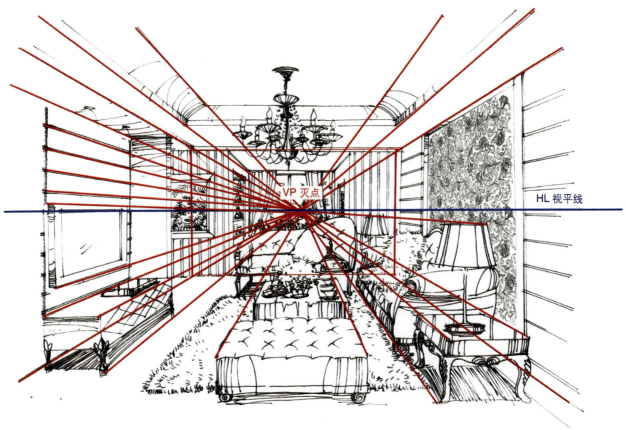

↑ 图 3-4

2．成角透视法（两点透视图）

两点透视效果图一般出现两种常见的透视的表现方法：一点变两点透视与对等状态下的成角透视。

一点变两点透视是在一点透视的基础上将平行于原始水平线的进深线做了角度上的偏移，偏移度数小的一般称为"微动状态下的两点透视"（图3-5），其他绘制步骤可以参照一点透视来操作，大体相同。这种透视图中第二个灭点一般较远，难以体现在图样上，但其绘制的效果比一点透视更加灵活、生动（图3-6）。

对等状态下的成角透视制图法步骤（图3-7～图3-11）。

（1）首先，定位室内高度与宽度，按其比例进行图样构图。其次，在视平线上按角度作需确定的两个灭点VP_1与VP_2、两个测点M_1与M_2（图3-7）。

（2）两个灭点分别连接真高线 AB 上的端点，绘制出两边的墙体线（图 3-8）。

（3）两个测点分别连接以 A 为起点的左右两边水平线上的等分点，将墙角线进行等分（图 3-9）。

（4）绘制地面的透视线时，两边的灭点分别与墙角上已经等分好的等分点进行连接即可（图 3-10）。

（5）绘制墙面物体的透视进深线时，要根据墙角等分的端点估量尺寸，定位后垂直向上绘制线段。

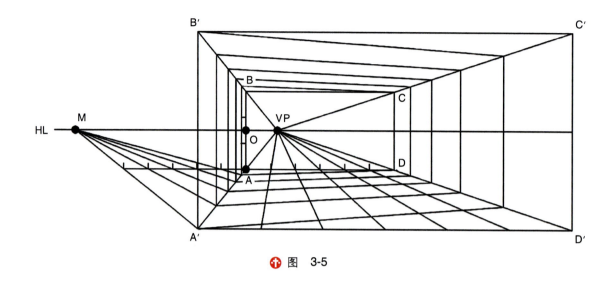

图 3-5

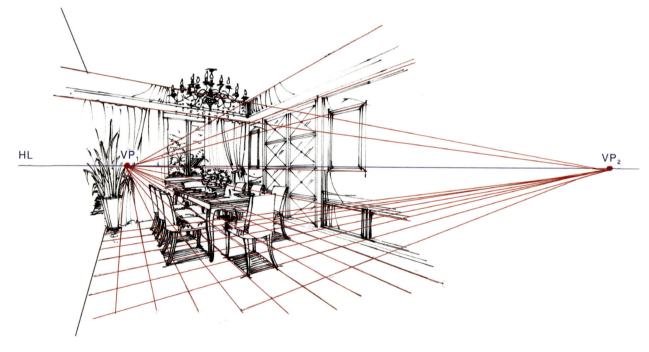

图 3-6

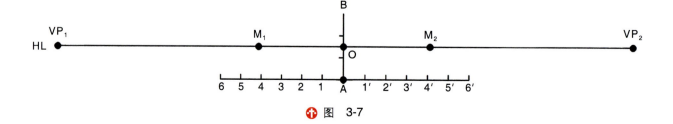

图 3-7

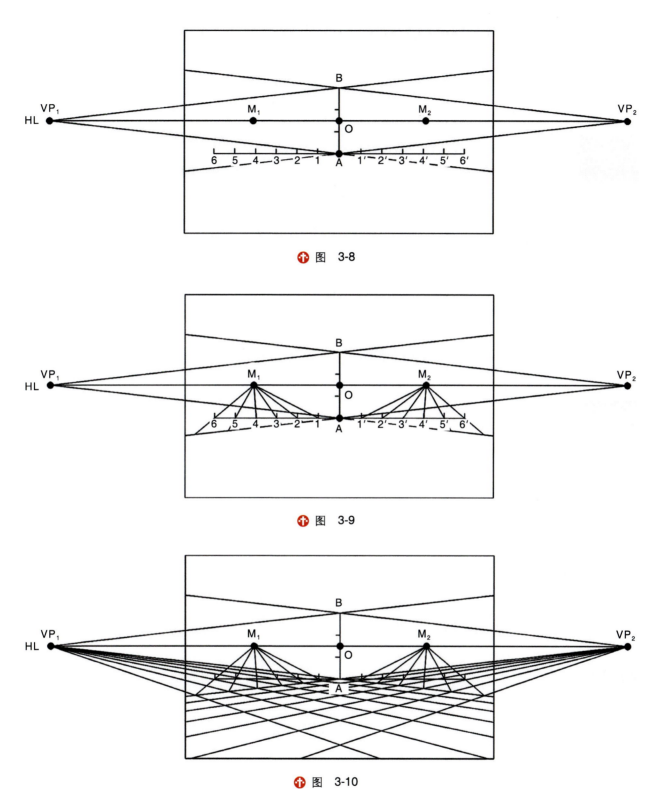

图 3-8

图 3-9

图 3-10

（6）接下来绘制室内家居物体时，可利用正墙上的高度线确定室内家具陈设的高度，通过两边灭点 VP_1、VP_2 的连接画出室内两边家具的高度透视线；再根据平面设计上的家具定位找出与透视图地面网格对应的位置，绘制出室内透视效果图（图 3-11）。

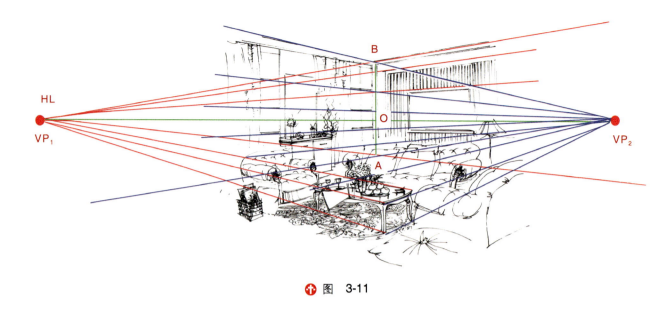

图 3-11

第二节 室内空间色彩

一、室内色彩搭配

绘制整体室内空间效果图要注意室内空间界面与家具物体之间的色彩关系、明暗关系、虚实关系。在画的过程中还要学会分析与思考。室内上色要依据室内空间装修的材质与风格来用色，上色应协调，控制好对比、统一与变化、主体与背景的关系。

室内色彩从结构的角度上讲分为三部分：首先是背景色彩，指的是室内固定的天花板、墙壁、地面这些室内大面积的色彩。依据面积，这部分色彩适于采用彩度较弱的沉静的颜色，使其充分发挥背景色彩的烘托作用，如白色、米黄、浅橙、浅咖啡等色。其次是主体色彩，指的是那些可以移动的家具和陈设部分的中等面积的色彩组成部分，这些才真正是表现主要色彩效果的载体，这部分的设计在整个室内色彩设计中极为重要，且一般是色相比较明确的颜色，如蓝色、绿色、橙色、黄色、紫色等。最后点缀的就是强调色彩，指的是最易发生变化的摆设品部分的小面积色彩，这部分的处理可根据性格、爱好和环境的需要，起到一种画龙点睛的作用。

绘画效果图时画面处理主要是色彩的和谐，按照色彩的规律将室内色彩主要分类为：相似色类与对比色类。合理地运用色彩配置，会使人感受并且保持一种全新、愉悦的心情和饱满的精神状态。室内色彩的设计，首先要考虑的是根据对象确立一个色彩基调，也就是色彩的总倾向。影响色调的主要因素还要考虑光源色和物体本身固有的色彩倾向，为了呈现室内色彩设计的和谐效果，可通过对装饰材料的选择、室内陈设的色彩设计和光源的利用来实现，包括对日光源和人工光源的合理利用等。上色时，注意大面积的色块不宜采用过分鲜艳的色彩，而小面积的色块可适当提高色彩的明度和纯度。

二、室内空间效果图上色步骤

室内空间效果图上色步骤如图3-12和图3-13所示。

（1）先用铅笔打稿，调整好比例与构图；再用针管笔勾勒好室内表现图的主要场景和配景家具物体。

（2）思考整幅设计效果图是什么色调，选择用暖灰或者是冷灰的浅色马克笔铺上大的空间背景色调。

(3) 看画面的风格与材质,选择适当的颜色绘制家具及装饰陈设的主体色调。

(4) 依据明暗关系与色彩搭配原则,第二次叠加笔触,塑造形体的质感,增强画面的丰富性。

(5) 调整空间距离与环境影响色,受光处一定要留白处理,有灯光的地方光感应绘制细致,投影表达明确,不可将画面涂得太饱满,也不可加过多的环境影响色,将画面画花,导致失去了物体的固有色。

(6) 调整与修饰,这个阶段主要是最后采用彩铅、高光笔等辅助工具来调整画面的明暗、色彩、质感、过渡以及物体的形态结构。

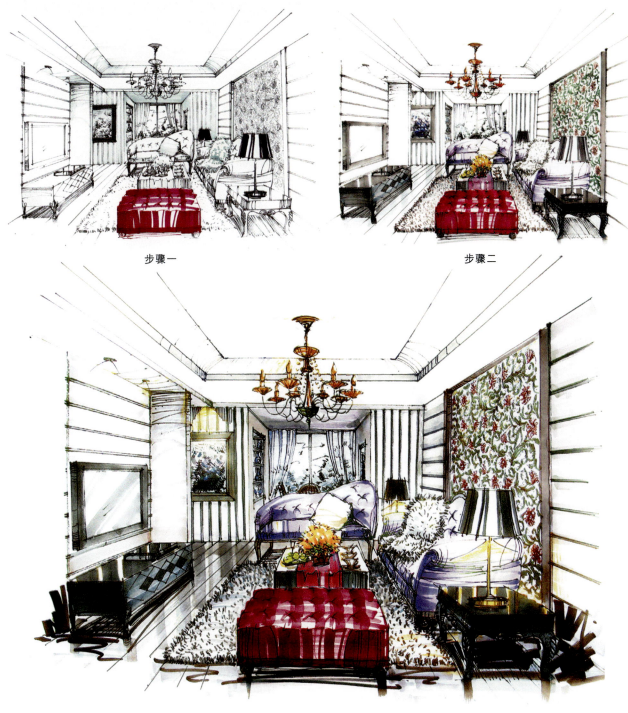

步骤一　　　　　　　　　　　步骤二

步骤三

图 3-12

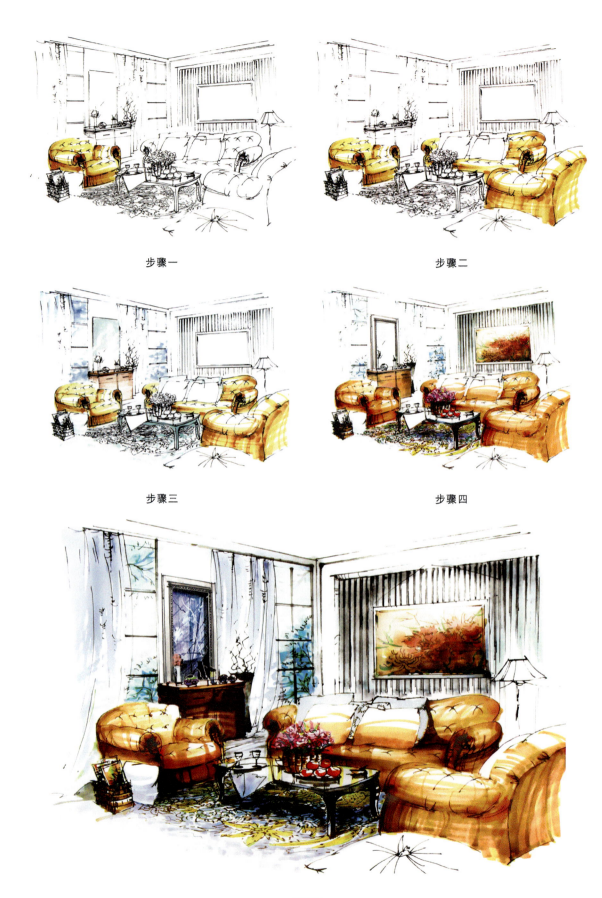

步骤一　　　　　　　　步骤二

步骤三　　　　　　　　步骤四

步骤五

图 3-13

第三节 室内风格塑造

一、现代简约风格家居

现代简约风格20世纪60年代起源于西方兴起的"现代艺术运动",其特点是运用新材料、新技术建造适应现代生活的室内居住环境。以简洁明了为主要特点,重视室内空间的使用功能,在空间平面设计中追求不受承重墙限制的自由,外立面简洁流畅,装饰元素少,讲究造型比例适度、内外通透灵活,整体体现了现代生活快节奏、简约和实用的特征。

在选材上不再局限于石材、木材、面砖等天然材料,而是将选择范围扩大到金属、涂料、玻璃、塑料以及合成材料,并且强调材料之间的结构关系,甚至将空调管道、结构构件都暴露出来,力求表现出一种完全区别于传统风格的高技术的室内空间环境。

室内布置按功能区域的划分原则来进行,室内通过家具、吊顶、地面材料、陈列品甚至光线的变化来表达不同功能空间的划分,家具布置与空间密切配合,家具突出强调功能性设计,设计线条简约流畅。家具的色彩和造型对比强烈,追随流行时尚。可以选用中性相对硬朗的色系,或以黄、橙色为主的轻快色系,或粉紫色的典雅色系,或浅绿蓝表达的轻柔色系,或金银色的华丽色系等(图3-14)。

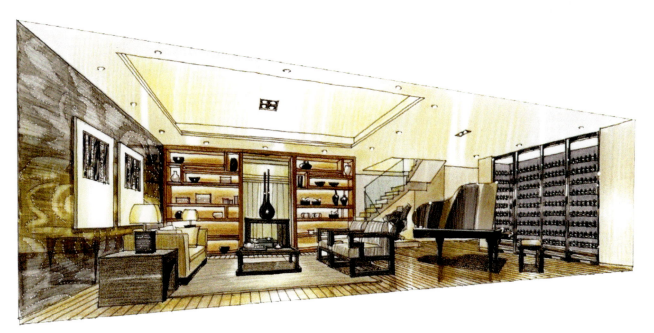

图 3-14

二、简约欧式风格家居

简约欧式风格沿袭古典欧式风格的主元素,融入了现代的生活元素。欧式的居室有的不只是豪华大气,更多的是惬意和浪漫,一方面保留了古典风格的材质、色彩的大致感受,可以领悟到欧洲传统的历史痕迹与深厚的文化底蕴,同时又摒弃了过于复杂的肌理和装饰,简化了线条与造型元素。室内界面多采用对称式的造型,体现舒适、豪华的居住空间。

室内的色调上，多是以黄、象牙白等为主的华丽色调。家具则是白色或深色，边角的造型多为圆弧形，并且注重猫脚家具与装饰工艺手段的运用；在装饰和陈设艺术上则多以雕刻工艺使之融为一体。家具与陈设展现方面，有的柔美雅致，有的遒劲而富于节奏感，营造出室内华美厚重的氛围。

在材质上，常用大理石、铁制构件、玻璃、瓷砖、陶艺制品、华丽多彩的织物、精美的地毯等。软装饰陈设方面的纹理常用波浪几何线条修饰，色彩明快跳跃。为体现时代特征，家居的布置一切从功能出发，讲究造型比例适度、美观大气，又适应现代生活的悠闲与舒适。总体来说，现代简欧风格，更像是一种多元化的思考方式，将复古的浪漫情怀与现代人对生活的需求相结合，兼容华贵典雅与时尚现代，反映出后工业时代个性化的美学观点和文化品位（图3-15）。

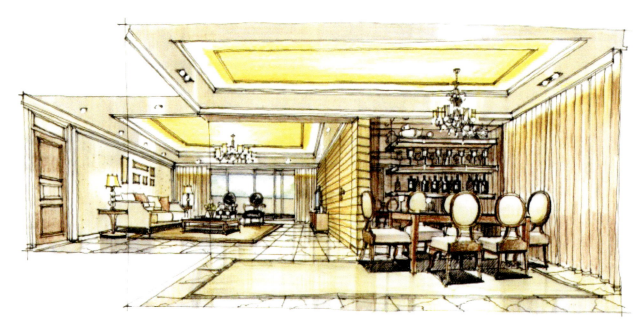

图 3-15

三、新中式风格家居

新中式风格诞生于中国传统文化复兴的新时期，整体风格介于传统中式风格和现代简约风格之间，整体感觉沉稳大方，格调高雅，造型简朴优美，不奢华，又不失品位。

室内多采用对称式的布局方式，讲究空间的层次感，在需要隔绝视线的地方，则使用中式的屏风或窗棂、简约化的中式"博古架"、工艺隔断等，通过这种分隔方式，单元式住宅就展现出中式家居的层次之美。再以一些简约的中式造型为基础，添加了中式特有的修饰性元素，使整体空间感觉含蓄，大而不空、厚而不重，有格调又不显压抑。

新中式装修的墙面一般用白色乳胶漆或浅色壁纸；家具多为明清家具，将传统的红、黑色彩进行了重塑，比如白色、黄色、青绿色、蓝色等。在装饰材料的搭配上可以应用丝、纱、织物、壁纸、玻璃、仿古瓷砖、大理石等；另外搭配字画、匾幅、挂屏、盆景、瓷器、古玩、屏风、博古架等装饰陈设，追求一种修身养性、崇尚自然情趣的生活境界。空间装饰多采用简洁硬朗的直线条，不仅反映出现代人追求简单生活的居住要求，更迎合了中式家具追求内敛、质朴的设计风格，使"新中式"更加实用、更富现代感（图3-16）。

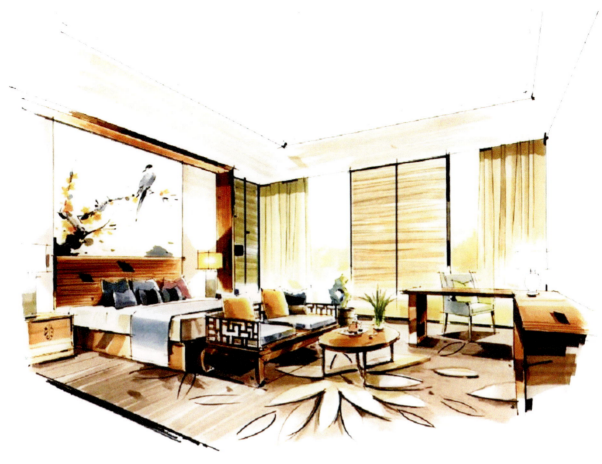

图 3-16

四、地中海风格家居

地中海风格色彩纯美,极具亲和力,是海洋风格装修的典型代表,因富有浓郁的地中海人文风情和地域特征而得名。其建筑外墙多用石材或仿石材装饰,细节处理上运用了法式廊柱、雕花、线条,制作工艺精细考究。在空间设计上应用连续的拱门、马蹄形窗等来体现空间的通透,用栈桥状露台,开放式房间等一系列的建筑装饰语言来表达地中海装修风格的自由精神内涵。同时,它取材于天然,营造出了浪漫自然的生活情趣,因此,自由、自然、浪漫、休闲是地中海风格装修的精髓。

室内材料主要选用天然实木、手工铁艺、柔软的布艺等。在家具选配上,尽量采用低彩度、线条简单且修边浑圆的木质家具,最好是用一些比较低矮的家具,这样让视线更加开阔,这些家具常用擦漆做旧的方式进行处理。地面常铺设仿古地砖,搭配纯天然基材的小麦黄色的硅藻泥墙面与马赛克镶嵌,拼贴在地中海风格中表现出的是一种较为精致的装饰,这些马赛克主要是利用小石子、瓷砖、贝类、玻璃片、玻璃珠等素材,切割后再进行创意组合。软装饰陈设方面用到的窗帘布、桌布与沙发套、灯罩等均采用低彩度色调的棉织物,其中以格子图案、条纹或细花为主,打造出的整个环境使人感觉纯朴又轻松(图 3-17)。

在色彩搭配上,主要有以下几种。

(1)蓝与白:这是比较典型的地中海颜色搭配,象征着希腊的白色村庄与沙滩和碧海、蓝天连成一片。

(2)土黄及红褐:这是北非特有的沙漠、岩石、泥、沙等天然景观颜色,再辅以北非土生植物的深红、靛蓝,加上黄铜,可带来一种大地般的浩瀚感觉。

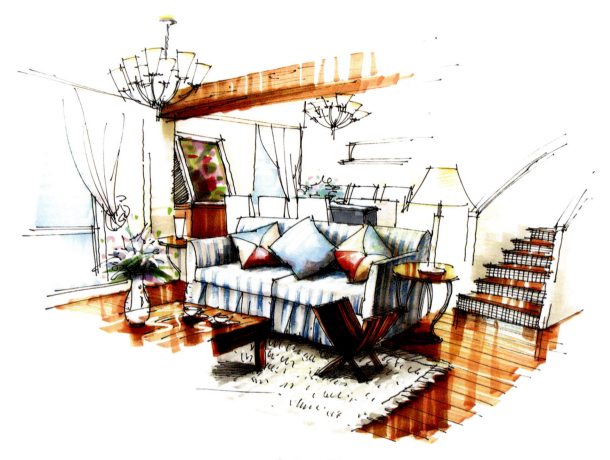

图 3-17

（3）黄、蓝紫和绿：意大利南部的向日葵、法国南部的薰衣草花田，金黄与蓝紫的花卉与绿叶相映，形成一种别有情调的色彩组合，具有自然的美感。

五、田园风格家居

田园风格表现出的是一种乡村天地间的生活气息，它重在表现对大自然的一种亲近，推崇自然美以及悠闲、舒适的格调。田园风格的用料一般使用仿古砖、陶、木、石、藤、竹，另外，彩色壁纸的墙面、有条纹或者花纹的布艺沙发、瓷器饰品等也增色不少。田园风格按地区的不同，可分为几大流派，分别为英式、法式、美式、中式、韩式田园风格。

欧式田园风格的居室空间结构一般呈开放、对称式的造型设计。门窗上半部多做成圆弧形，并用带有花纹的石膏线勾边。入厅口处多竖起两根豪华的罗马柱，室内则有真正的壁炉或假的壁炉造型。墙壁上的壁画和壁纸都使它增色不少，或选用优质乳胶漆，以烘托淡雅、恬静的效果。在家具方面，颜色多以奶白、象牙白等白色为主，用高档的桦木、楸木等做框架，配以高档的环保中纤板做内板、细致的线条和高档油漆处理。地面材料以仿古砖或木地板为佳。

在织物质地的选择上多采用棉、麻等天然制品，以及木棉印花布，手工纺织的毛呢、粗花呢以及麻纱织物等，通常会使用碎花图案的各种布艺和挂饰；图案基本为方格子、花草图案、竖条纹等。空间色彩一般以柔和、优雅为主，比如灰绿色系、灰蓝色系、鹅黄色系、藕荷色系、天然木色系以及比较女性化的浅粉色系等。另外，在装饰陈设方面，鲜花和绿色的植物也是室内必不可少的点缀物（图 3-18）。

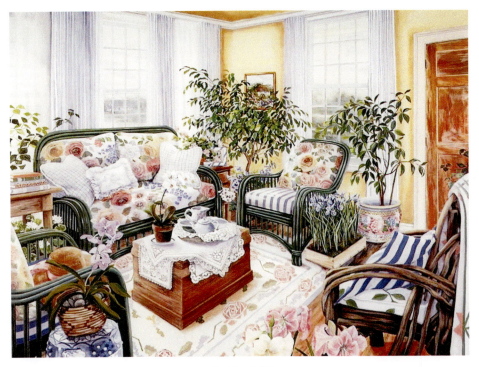

图 3-18

六、东南亚风格家居

东南亚风格的家居设计以其来自热带雨林的自然之美和浓郁的民族特色风靡世界,尤其在气候与之接近的珠三角地区更是受到热烈追捧。其家居广泛地运用木材和其他的天然原材料,如藤条、竹子、石材、青铜和黄铜,局部采用一些金色的壁纸、丝绸质感的布料,使整个家居生活都充满了来自原始自然的纯朴之风,它沉稳的色泽庄重内敛,简单的结构设计里同样透露着大气、自然、朴实与无华(图3-19)。

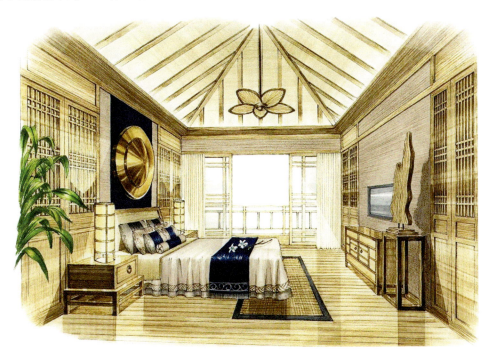

图 3-19

东南亚风格家具多是纯手工编织而成,多用实木、竹、藤、麻等材料打造,这些材质会使居室显得自然古朴,那些特有的棕色、咖啡色以及实木、藤条的材质,通常会给视觉带来厚重之感,因此在布艺装饰上适当点缀炫色系列能避免家具颜色单调,令气氛活跃。

东南亚有许多有创意的民族,独特的宗教和信仰,带有浓郁宗教情结的家饰也相当流行,随处是佛雕塑、金属神器、火焰木雕等(图3-20)。

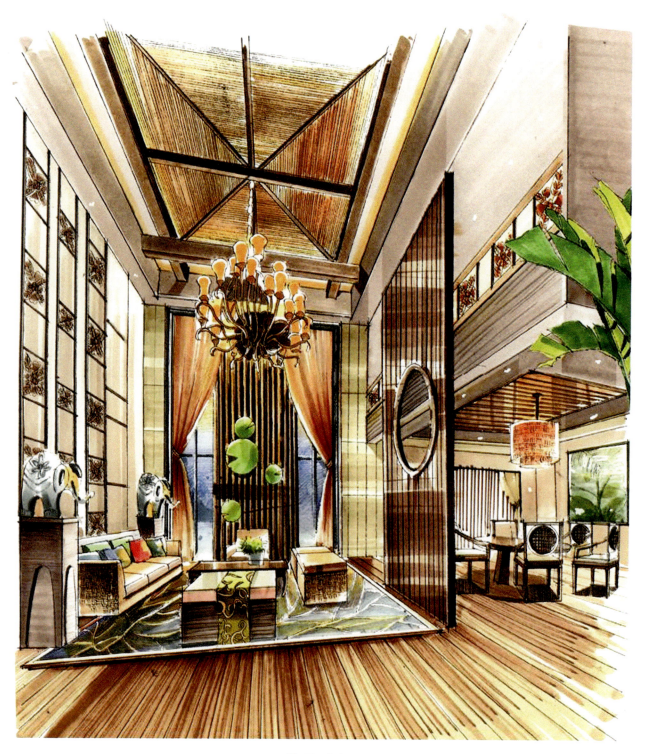

图 3-20

第四节 手绘学习方法

绘制手绘效果图很重要的一点是要多练习,学习思路:可以从线条—透视—家具陈设单体—家具陈设组合—小空间—大空间—复杂空间,下面主要介绍学习手绘的三大阶段。

第一阶段:临摹优秀的手绘作品,主要临摹尺规画法与徒手画法、详细画法与概括画法,在临摹过程中要结合好线条、透视和表现方法与技巧。临摹设计大师作品时应注意要选择适合自己画风的作品进行大量的练习。

第二阶段:画实景照片或者实体写生,这个阶段是在掌握好透视以后积累了一定的造型基础,并且能识别家装的各种材料与用色。在画实景照片时,初学者可以大体地起个铅笔稿,这样误差会减小,增强画图者的信心,慢慢的铅笔稿画得越来越少,直到不用起铅笔稿直接徒手绘制效果图。这种实体写生不仅能提高绘画者的造型能力,而且能潜移默化地提高绘画者的观察能力、审美素养。(图 3-21 ~图 3-28)

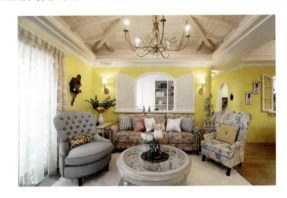

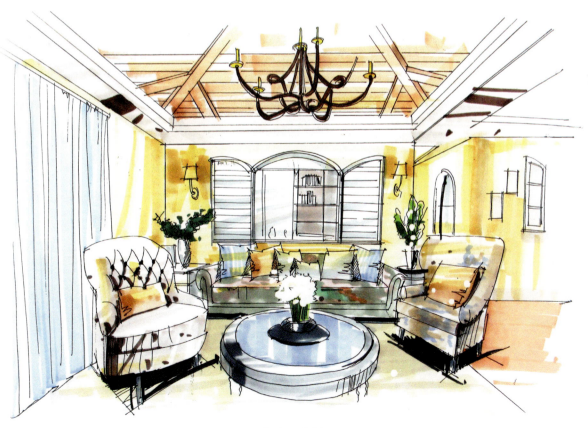

图 3-21

第三阶段：设计阶段，设计阶段就是建立在临摹与写生的基础之上，学习室内手绘效果图的目的是方便与客户进行交流沟通。步入设计阶段时应分析平面图，构思立面图的造型与应用的材料，再勾勒出设计的透视效果图。需要细化到家具款式、装饰陈设、灯光及绿化，这些都会影响所要表达的整体空间环境。（图 3-29～图 3-34）

总而言之，设计师要想将手绘完美表现，首先，要热爱自己的职业，需要有一套好的手绘工具；其次，要熟悉室内家装材料；最后，要对空间结构的认识有正确的理解。平时作画还要能够思考、理解、消化、举一反三。在学习心态上不能急于求成，技巧自然是通过不断地学习思考总结出来的，有了积累方能水到渠成。

图 3-21 的照片写生中表现的是一点透视的地中海风格的客厅，家具形体表现概括，冷暖色调搭配协调。不足之处在于部分沙发上色花，用笔琐碎。

图 3-22 的照片写生中表现的是一点透视的田园风格的客厅，整体色调为米色，在绘制过程中，家具与空间透视表达正确，色彩较统一，场景虚实结合。不足之处在于窗外的绿化部分没有很好地表达出来。

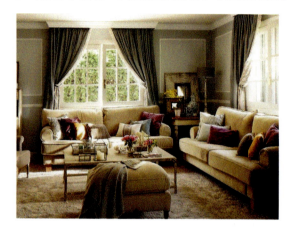

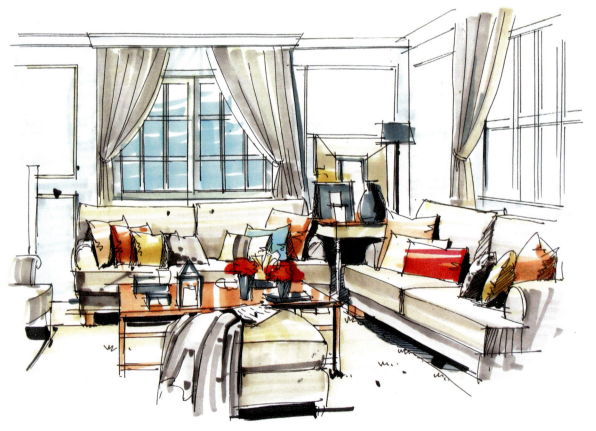

图 3-22

图 3-23 的照片写生中表现的是成角透视的田园风格的客厅一角,原方案效果图整体效果较雅致,绘制者在表现该作品时,用色较鲜艳,提高了整体效果,特别在表现茶几的玻璃效果上有认真思考,马克笔与彩铅相互结合,重点刻画表现到位。

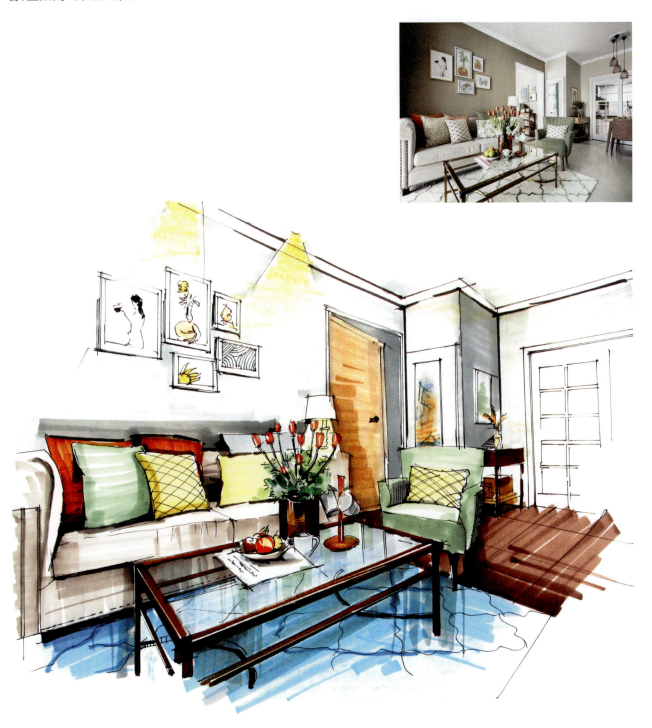

↑ 图 3-23

图 3-24 的照片写生中表现的是成角透视的现代简约风格的客厅一角,原方案效果图整体效果较灰,绘制者在表现该作品时用色较大胆,提高了整体效果,在处理背景墙面时又适当地改变了装饰陈设,避免了整体用色太暗的效果。

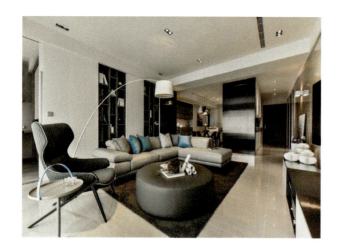

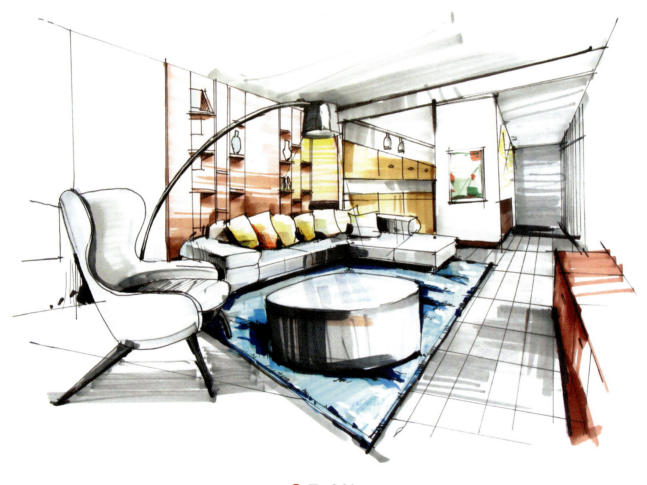

图 3-24

图 3-25 的照片写生中表现的是成角透视的简欧风格的卧室效果图,透视把握正确,整体色彩明亮,从绘制的整体效果看,绘制者进行了床头背景墙面与窗户处的改造,但要注意的是一般照片写生可以适当地进行改造,但不要改造得太多,点到为止,不然会与原图差距太大。

第三章 室内效果图绘制应掌握的要领

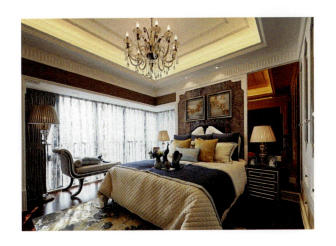

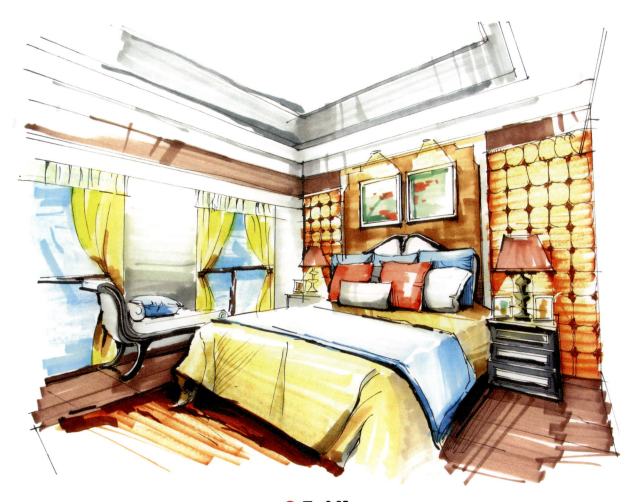

↑ 图 3-25

图3-26的照片写生中表现的是成角透视的混搭风格的卧室效果图,透视把握正确,灰色调的理解能力很好。

图3-27的照片写生中表现的是微动状态下的两点透视的男孩房的卧室效果图,透视把握正确,灰色与亮色调把握控制协调,在灯光的表现上处理效果良好。

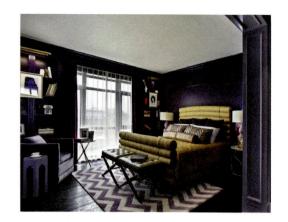

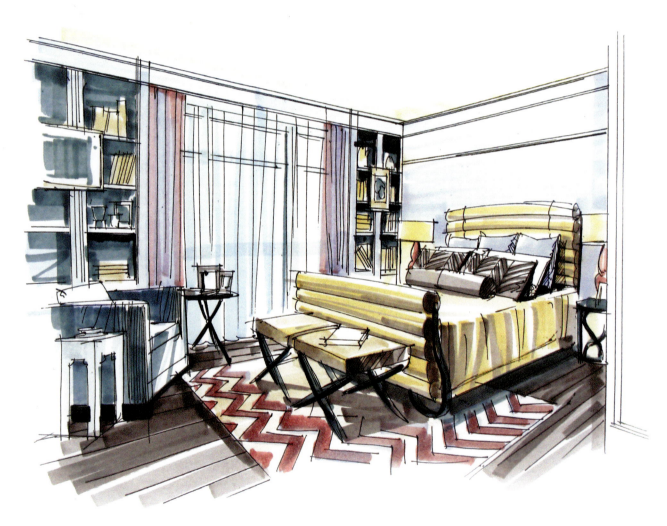

图 3-26

图 3-28 的照片写生中表现的是一点透视的简欧风格的餐厅效果图,透视把握正确,虚实结合到位,在原图效果较暗的部分,绘画者应用了米黄色调进行协调。灰色与亮色调把握控制协调。不足之处在于细节与光影处没有表现出来。

第三章 室内效果图绘制应掌握的要领

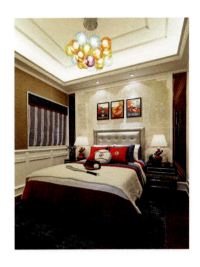

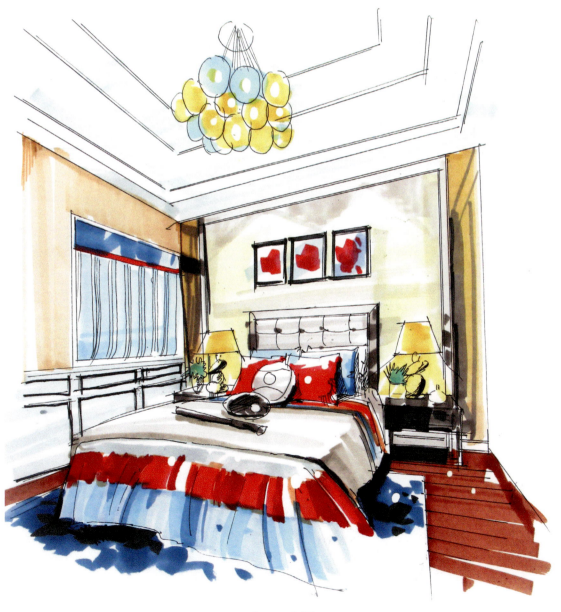

图 3-27

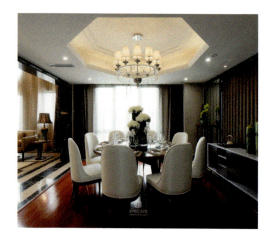

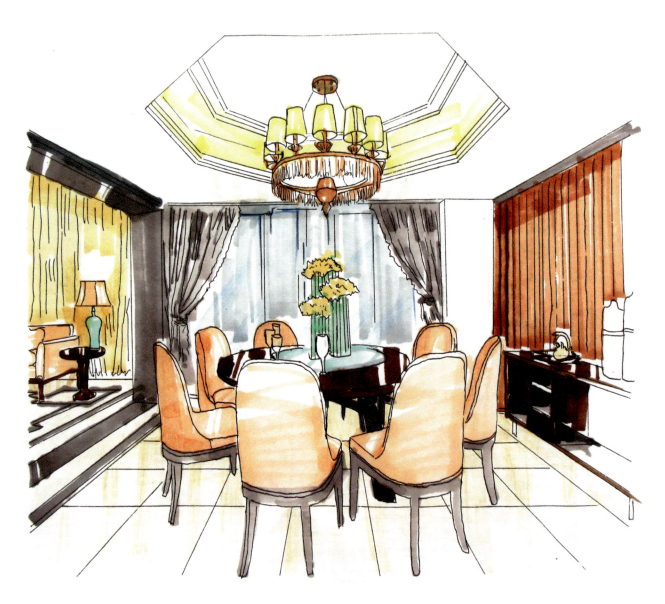

图 3-28

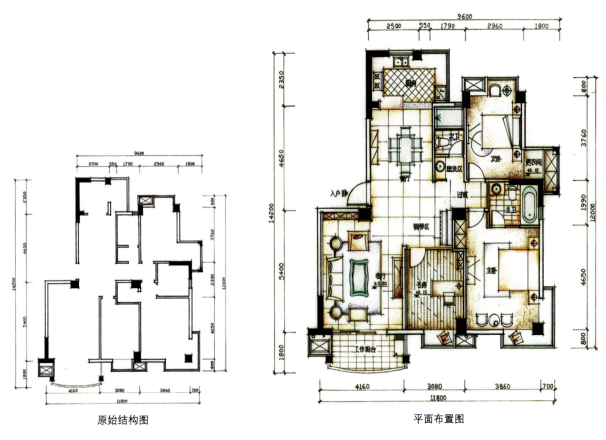

图 3-29　家装户型平面图设计

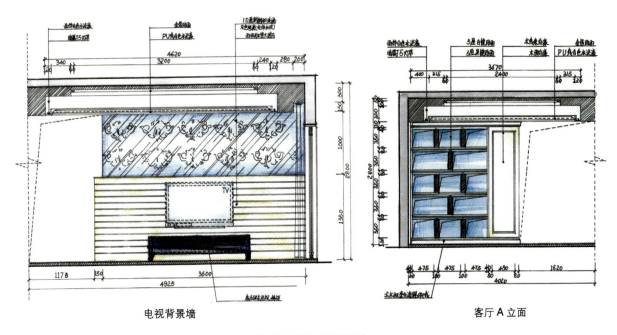

图 3-30　立面设计

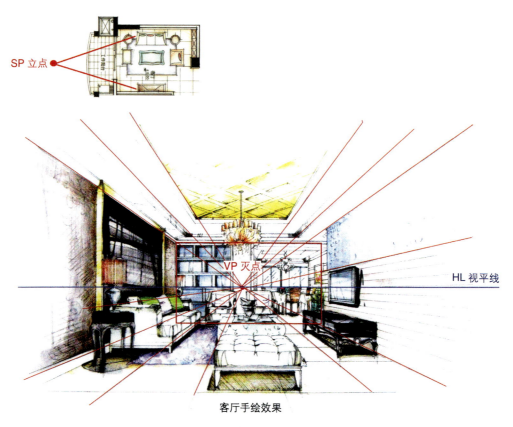

客厅手绘效果

🔸 图 3-31 客厅透视效果图绘制

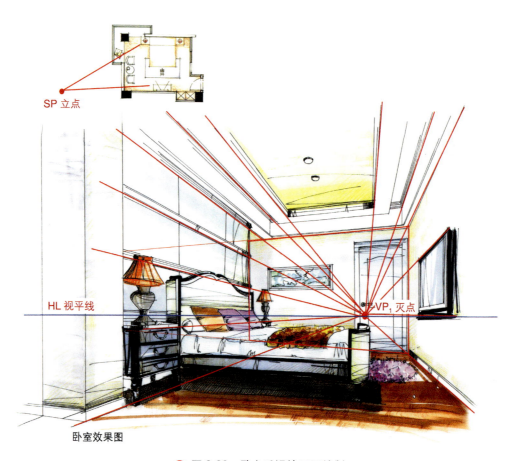

卧室效果图

🔸 图 3-32 卧室透视效果图绘制

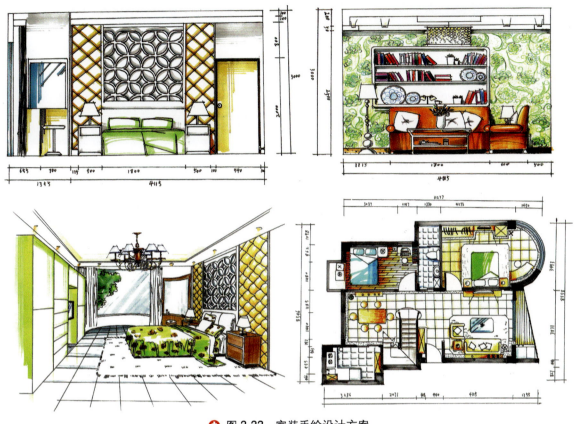

图 3-33　家装手绘设计方案

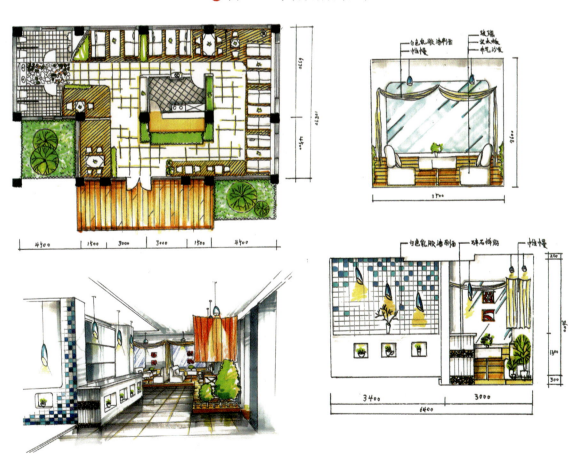

图 3-34　餐饮空间手绘设计方案

练习题

1. 依据不同的立点与视高绘制不同场景的一点透视空间。
2. 依据不同的立点与视高绘制不同场景的两点透视空间。
3. 实体写生图片与设计案例。

第四章 室内空间效果图表现

本章要点：
1. 了解室内不同功能空间的设计要点。
2. 掌握室内各个空间效果图的绘制方法。

第一节　玄关手绘效果图表现

一、玄关的布局

好的玄关设计是一个家的门面，能为家居带来装饰作用，同时还具有能整理衣冠、更换鞋帽等功能。通常玄关通道较小，多采用浅色系的材质装修，应用矮柜、镜面、挂画来装饰，不可阻隔空间，影响了光源。

二、玄关作品展示

如图4-1和图4-2所示的玄关效果图，在材质的装修与应用上，地面采用了菱形的拼花大理石材铺贴，在顶棚的吊顶设计上很好地与灯槽相搭配，绘制时细节要刻画清楚，同时注意界面上反光材质的上色表现。

揭示： 进行玄关设计时，除了选择的材质、设计风格与整个室内空间效果一致以外，还应注重风格及表现手法的适当变化。

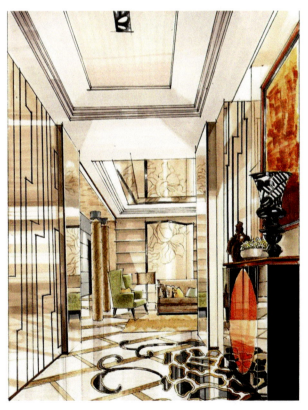

图 4-1

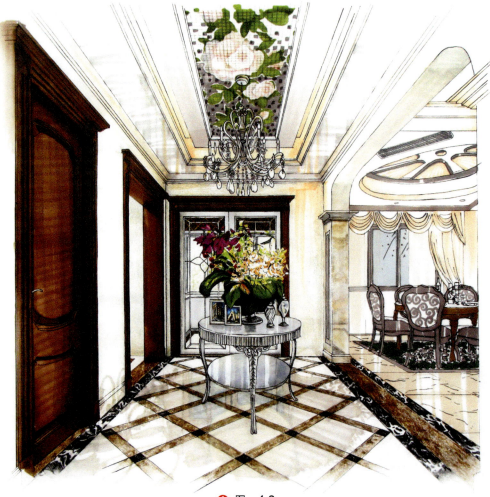

图 4-2

第二节　客厅手绘效果图表现

一、绘制客厅空间效果的要求

客厅作为家庭的门面，其装饰的风格已经趋于多元化、个性化，它的功能也越来越多，同时具有会客、展示、娱乐、视听等功能。在会客区中沙发的作用尤为重要，它的造型和颜色会直接影响到客厅的风格。另外，视听区的设计也要考虑到许多方面，如电视屏幕与座位之间的距离、角度和高度，灯光的位置等。客厅的色调要根据不同的风格而定，在材料的选择方面一般可选用壁纸、板材、石材、涂料、玻璃镜面、软包等进行装饰，如图4-3所示；地面材质可用石材、瓷砖、木地板等，设计时最好应做到统一流畅，切忌分割，否则会有凌乱感。

二、绘制客厅家具参考尺寸

沙发：单人式长度为800～950mm，深度为850～900mm，坐垫高为400～450mm，靠背高为800～900mm。

双人以上的每增加一个人的座位长度增加500～600mm。

小茶几：长度为 600～900mm，宽度为 450～600mm，高度为 400mm 左右为宜。

电视柜：宽度约为 500mm，长度视客厅的空间而定。

电视高度：电视中心垂直离地 1200mm 左右为合适的观看高度。

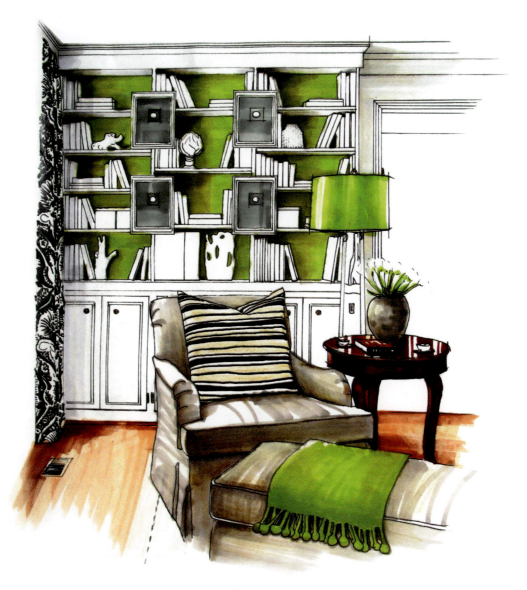

图 4-3

三、客厅手绘效果图作品展示

1．现代简约客厅效果图表现（图 4-4～图 4-10）

在图 4-4 所示的线稿与图 4-5 所示的上色稿中，是以两点透视来表现客厅空间设计的场景，色彩上应用了熟褐色、蓝色、黄色，将布艺、金属、皮质用冷暖色调相搭配进行表现，用线用笔大胆犀利，能将空间场景简要地概况出来。

在图 4-6 与图 4-7 表现的成角透视客厅线稿与上色稿中，线条与色彩都较为简单明了，木制柜子、皮质沙发、软装饰的窗帘布艺分别用了冷、暖色系进行搭配。缺点是褐色的皮质沙发与后面的柜子颜色太相似，以至于空间场景没有很好地拉开距离。

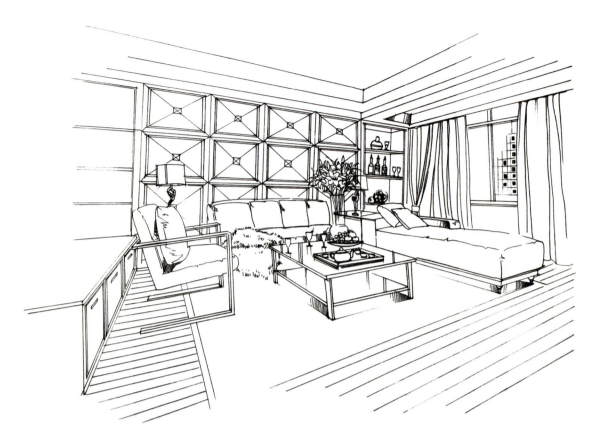

图 4-4

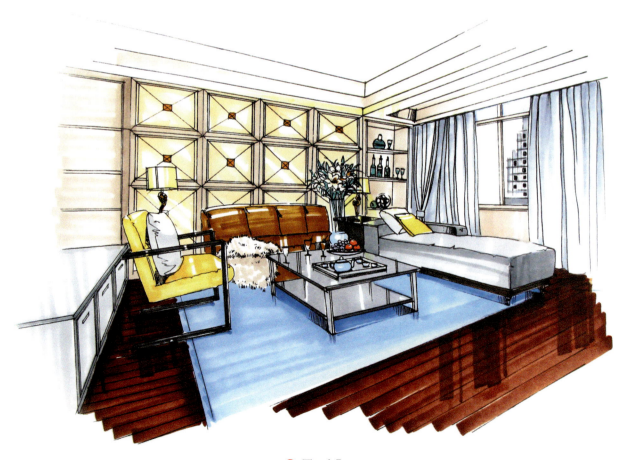

图 4-5

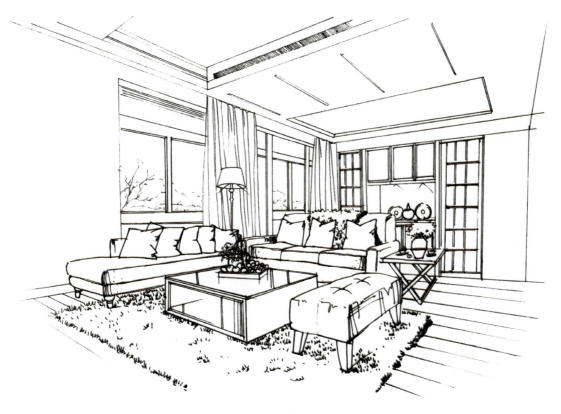

图 4-6

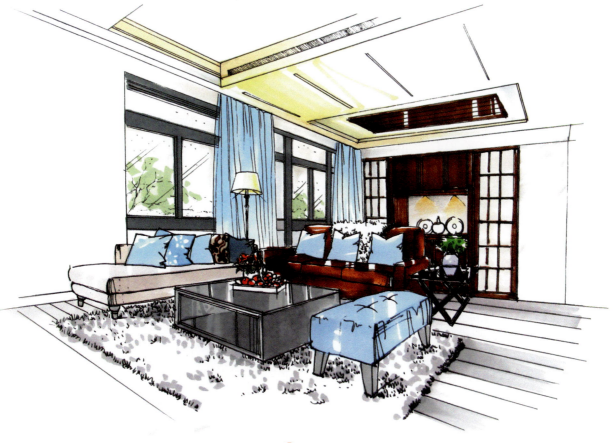

图 4-7

图 4-8 与图 4-9 所示侧重于软装饰陈设的绘制,以冷色系为主,色泽清新亮丽,注重花纹的细节刻画与环境因素的营造。

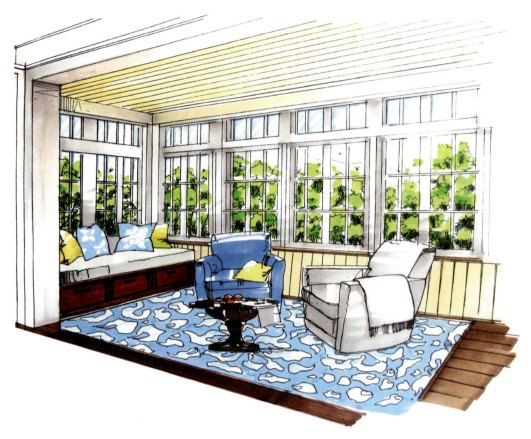

图 4-8

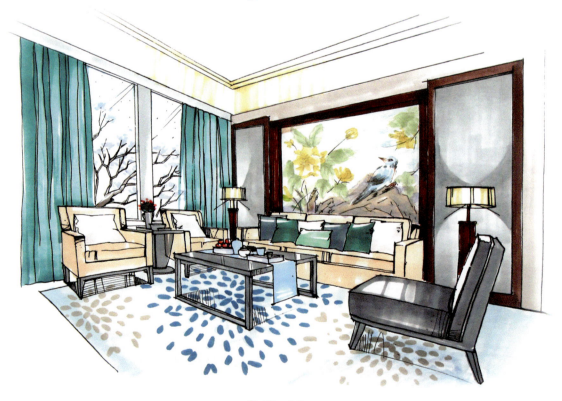

图 4-9

图4-10为别墅客厅效果图,客厅一般净高是两层楼的高度,为了不使画面呆板,效果图中应用微动状态下的两点透视绘制空间场景。电视机墙面灰色大理石与洞石搭配,加上左右两边通透的玻璃窗、悬挂的吊灯、简约的沙发座椅,整体布局显得现代、简约而大气。

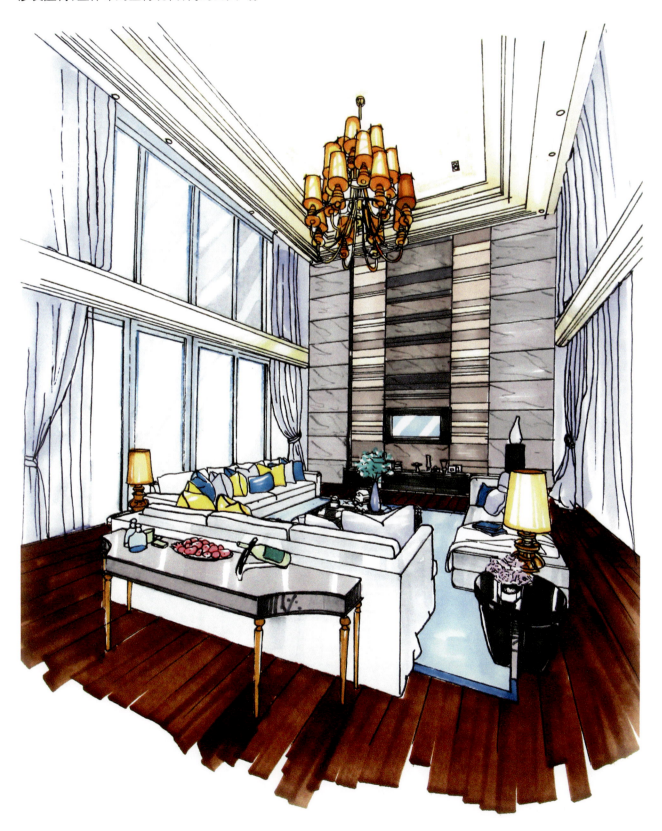

图 4-10

2. 简欧客厅效果图表现

图 4-11 和图 4-12 是一点透视客厅效果线稿与上色稿,注重软包、壁纸、石材及家具的造型与用色搭配,以及重色调与轻色调的比例控制。

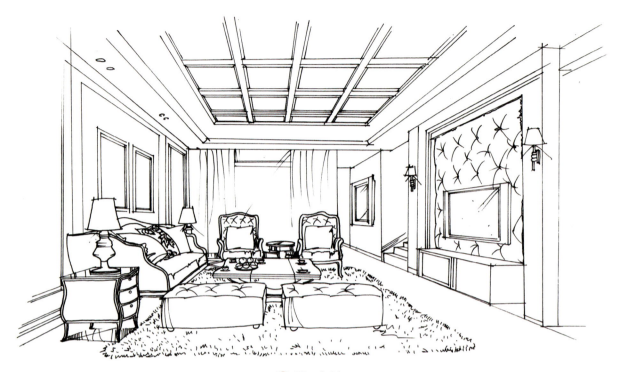

图 4-11

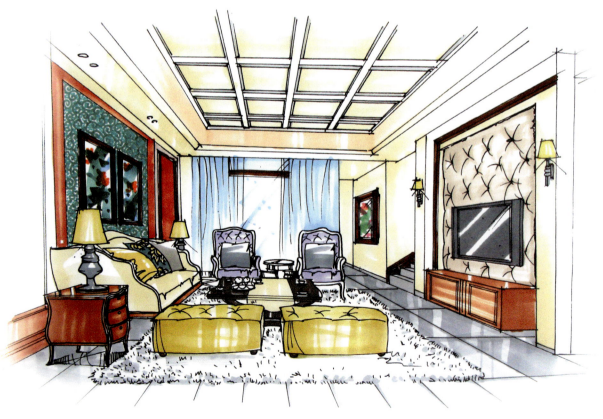

图 4-12

图 4-13 所示观测的视点较偏右,在设计稿中绘制了浅咖色的硬包作为沙发背景墙面,绘制家具时选择了浅米灰色与浅蓝色搭配,地毯的色彩选用了深咖色与深的普蓝色花纹。绘制本图应注意浅色调、深色调在图中的比例。图 4-14 所示则注重了对灯光与阴影的处理,但在空间感与细节的处理上绘制得不够清楚。

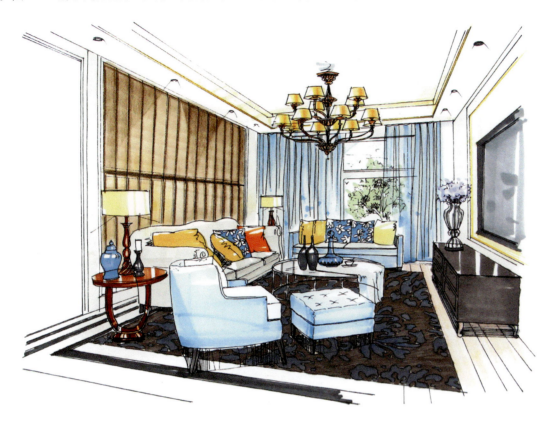

◆ 图 4-13

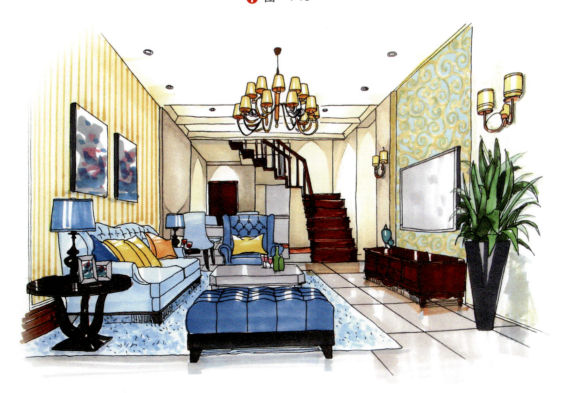

◆ 图 4-14

图4-15和图4-16所示绘制手法较相似,都注重对软装饰陈设的刻画,主要表现在沙发与背景墙的色彩搭配、地毯的花纹图案上,总体设计效果较出彩明亮。

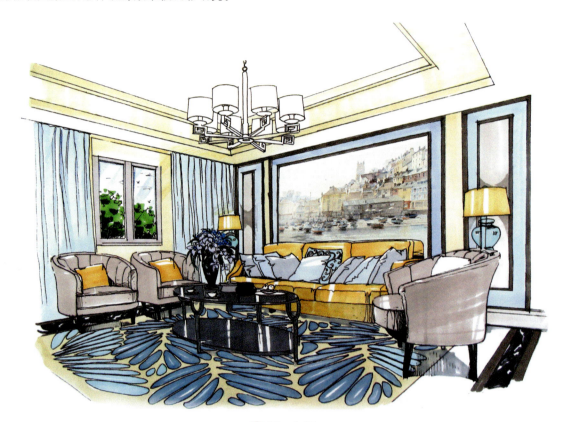

图 4-15

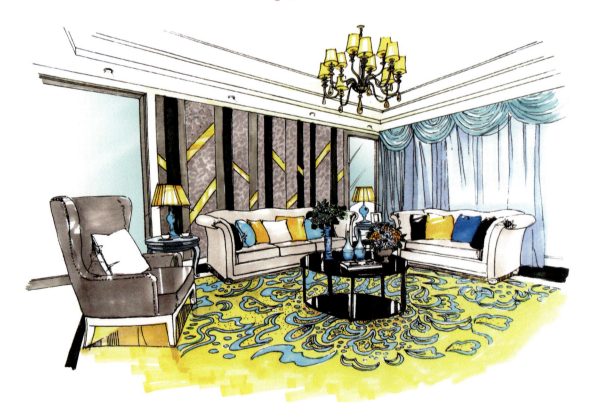

图 4-16

图 4-17 和图 4-18 所示效果图分别是一点透视与成角透视,图中都应用了相同的蓝色调进行空间场景的绘制,同时注重了细节纹理的刻画,为突出画面效果,画面的局部有留白处理。

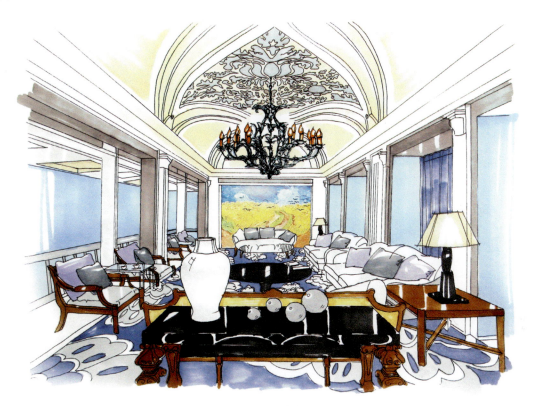

图 4-17

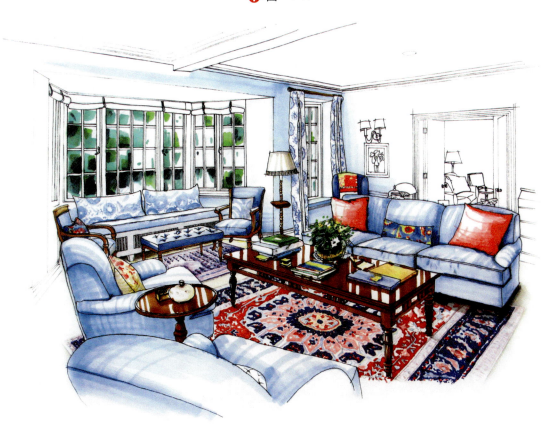

图 4-18

图4-19和图4-20所示带有欧式新古典风格,因此家装时,在柱体、墙面及顶棚的造型层次上不能忽略了细节,在表现大理石的纹理和壁纸、地毯的用色与花纹上也要精细刻画,表现到位。

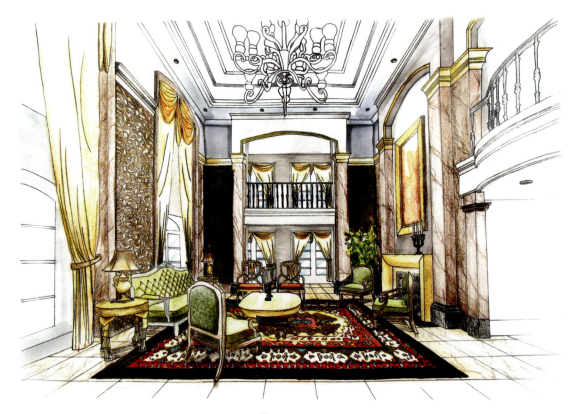

图 4-19

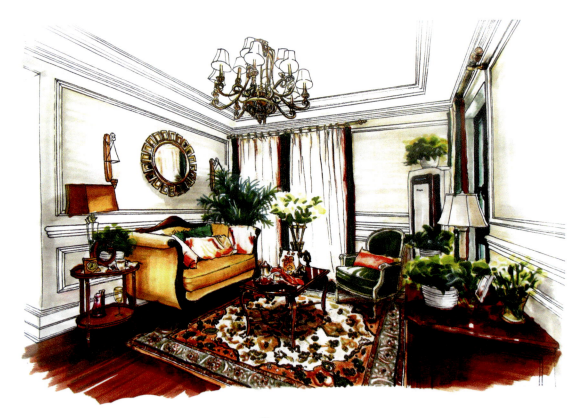

图 4-20

3. 简中风格客厅效果图表现

图 4-21 和图 4-22 所示为简中风格的线稿与上色稿作品，注意中式风格的家具，如灯具、座椅、柜子等的款式与造型，上色时注意冷暖色系的搭配。

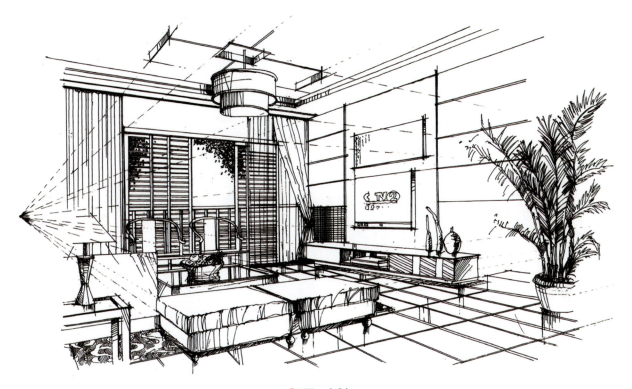

图 4-21

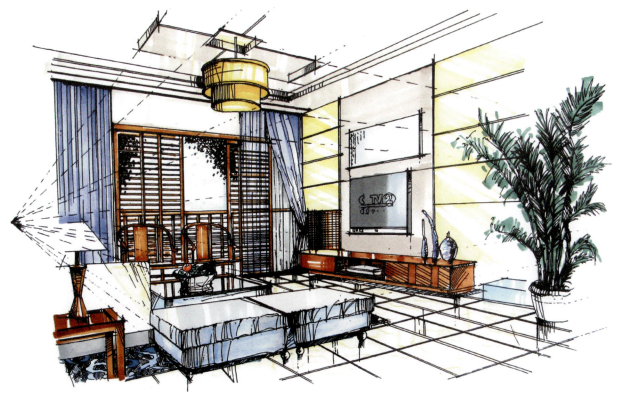

图 4-22

图4-23是以成角透视绘制的民居风格特色的客厅效果,注意顶棚的结构与家具背景墙的装饰元素。

图4-24是以对称的平行透视展现了新中式风格的客厅效果,在绘制时应特别注意中式的家居陈设物体的刻画与色彩的搭配。

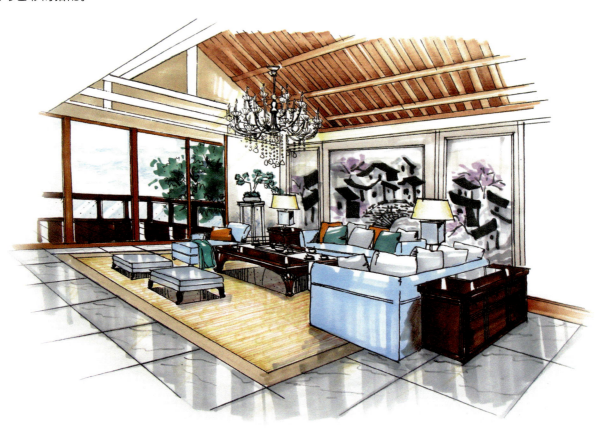

↑ 图 4-23

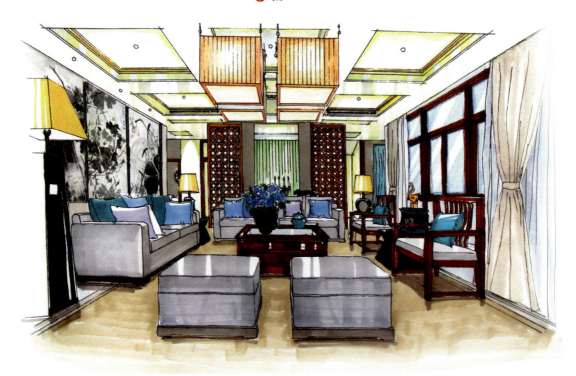

↑ 图 4-24

第三节 卧室手绘效果图表现

一、绘制卧室空间注意事项

卧室的设计必须依据主人的年龄、性格、志趣爱好而设计。为设计好卧室,需考虑以下几个方面。

(1) 卧室的地面应具备保暖性,一般宜采用中性色或暖色,材料通常使用木地板铺设。

(2) 考虑到卧室的家具有床、床头柜、更衣橱、电视柜、梳妆台等,墙面宜简单处理,床头上部的主体空间可设计一些有个性化的装饰品或者挂画。

(3) 色彩应以统一、和谐、淡雅为宜,稳重的色调较受欢迎,一般多为米黄色、浅咖色、粉蓝色、浅灰色、茶色等。

二、绘制卧室家具参考尺寸

(1) 衣橱:深度一般为 600～650mm;衣橱门宽度为 500～650mm。

(2) 床头柜:宽与高为 450～600mm。

(3) 床:长度为 2100mm;单人床宽度为 900～1200mm;双人床宽度为 1500～1800mm;圆床直径约为 2000mm。

三、卧室手绘效果图作品展示

1. 简欧风格卧室效果图表现

图 4-25 以蓝、绿、灰为色调营造的卧室空间清晰自然,视角以稍稍偏左的微动状态下的两点透视为透视构图,不会显得呆板。

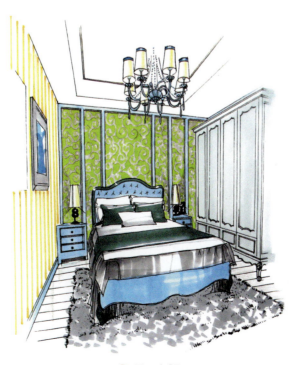

图 4-25

图 4-26 和图 4-27 是同一张效果图的线稿与上色稿，表现的是成角透视的卧室空间。在上色稿中是以蓝色、褐色、黄色为基础色调营造的简欧风格的卧室效果，注意色彩的把控与比例，有壁纸与地毯装饰的地方注意细节的刻画。

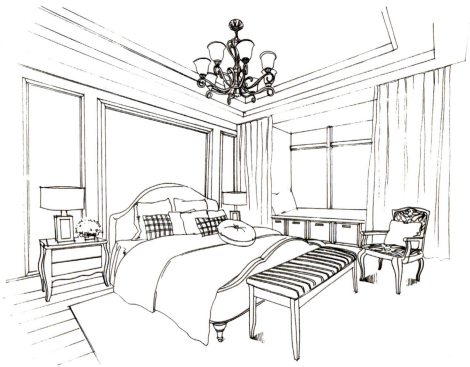

◆ 图 4-26

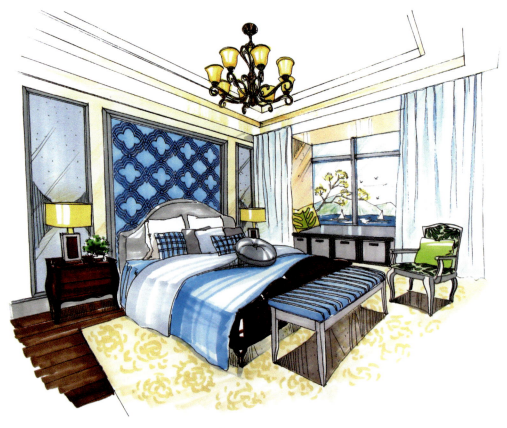

◆ 图 4-27

图 4-28 和图 4-29 为微动状态下的两点透视线稿与上色稿,室内空间的顶棚与床的背景墙在设计上都用了圆弧的造型设计,同时注意色彩的搭配与家具形体的塑造。

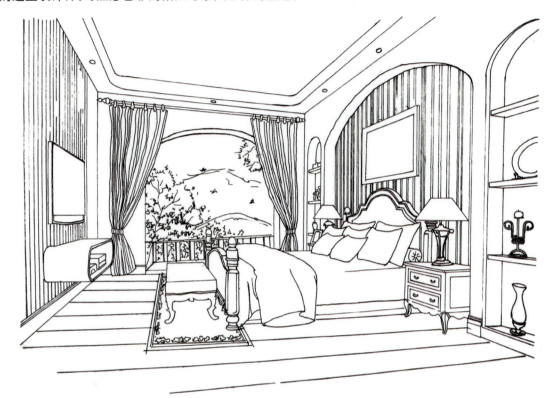

🡹 图 4-28

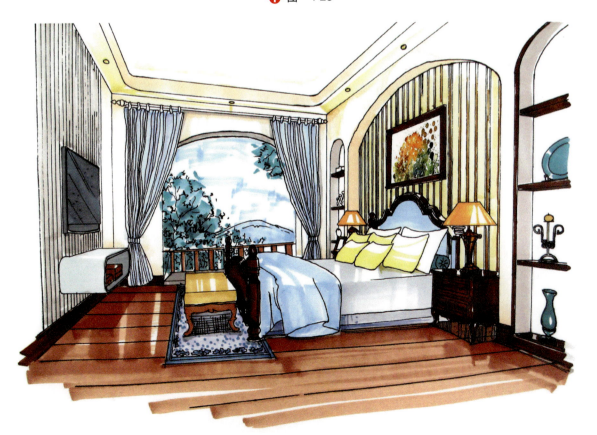

🡹 图 4-29

图 4-30 和图 4-31 是应用木材质装饰的空间，暖色调让人感觉温馨又舒适，绘制时注意顶棚、软包、壁纸、装饰画、灯具的搭配，同时注意虚实表现，画面不可涂得太饱满。

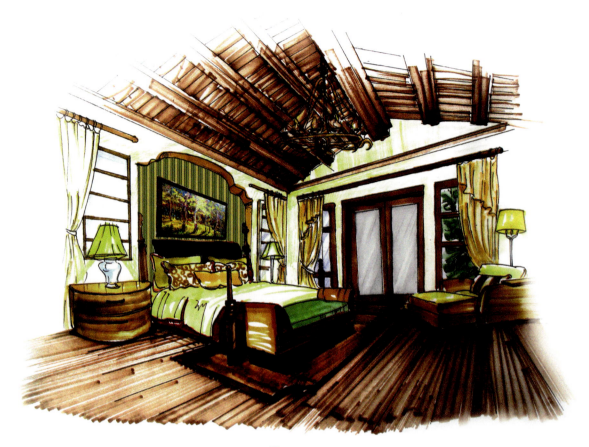

图 4-30

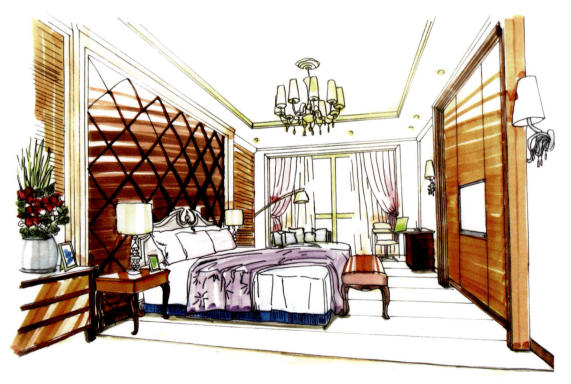

图 4-31

图4-32绘制的线条与上色都流畅自然,表现了简约的地中海风情。图4-33在色调上协调统一,但在绘制时用笔较生硬,特别是表现在床头背景墙上的软包材质与家具的轮廓线方面较显拘谨。

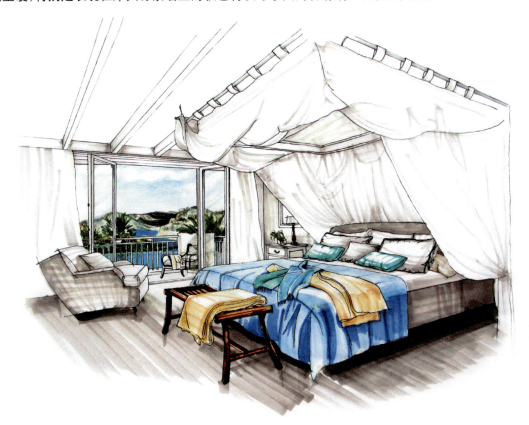

图 4-32

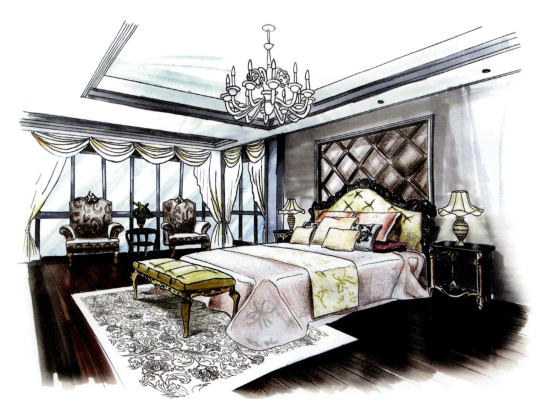

图 4-33

图 4-34 和图 4-35 所示效果图线稿与上色稿的特点是十分注重软装饰陈设的表现,在壁纸、地毯、靠枕及灯光的营造效果方面刻画得比较细致,不足之处在于上色的投影与环境影响色的关系方面表达得不够细致入微。

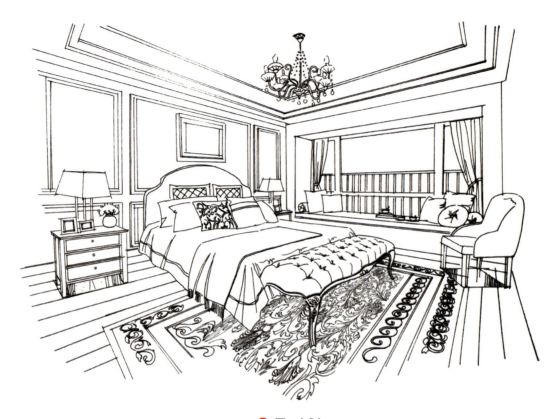

◆ 图 4-34

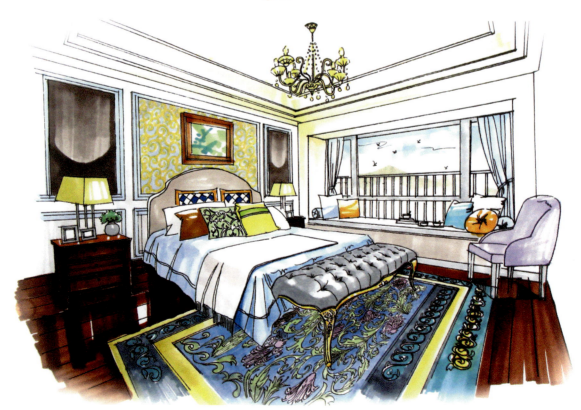

◆ 图 4-35

图 4-36 和图 4-37 所表现的是同一幅作品的线稿与上色稿,绘制卧室空间的线条与色彩较清晰明朗;不足之处在于空间虚实关系与投影方面的处理上不够细致。

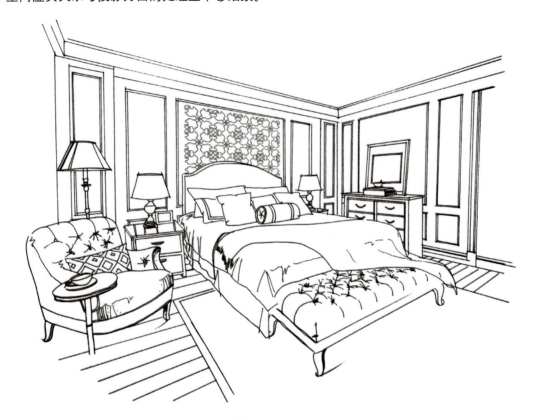

↑ 图 4-36

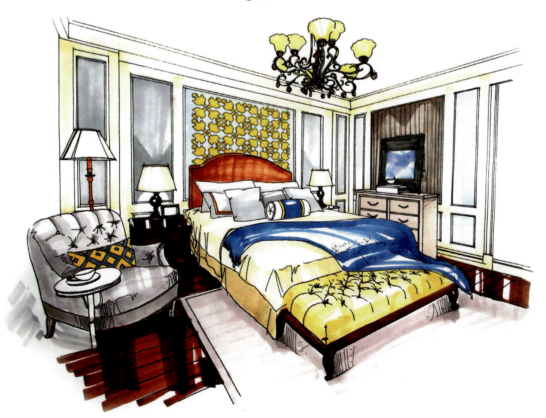

↑ 图 4-37

2. 现代简约风格卧室效果图表现

图 4-38 和图 4-39 分别是简约风格的卧室的线稿与上色稿，上色时冷暖色调搭配协调、色泽亮丽、比例适宜。

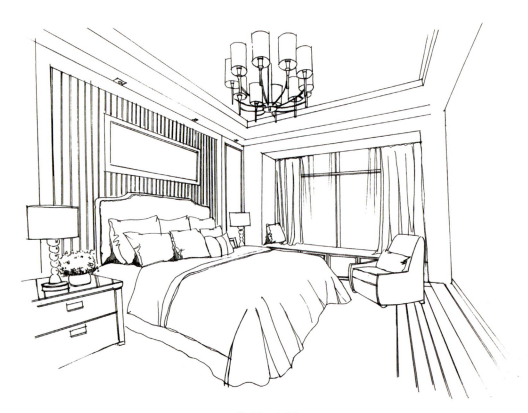

图 4-38

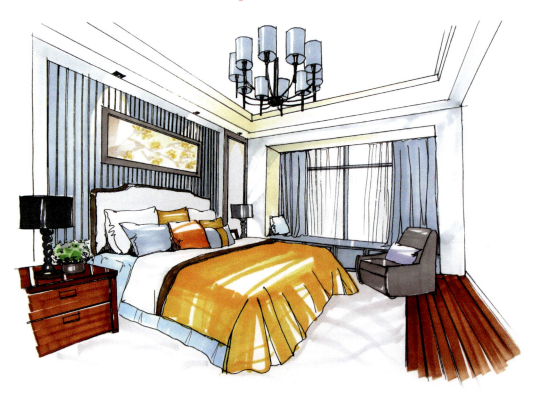

图 4-39

图 4-40 和图 4-41 都是微动状态下的两点透视,在空间效果的营造方面主要运用暖色调,呈现出了温馨舒适的感觉,在画面的局部应用了留白的处理方式,很好地突出了重点。不足之处在于图 4-41 中的木地板、墙面的木装饰面板与柜子上色不佳。

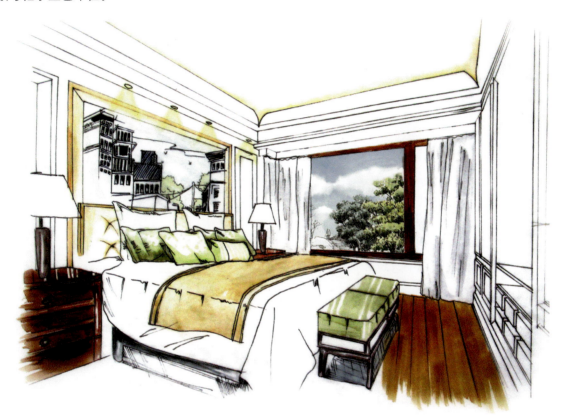

图 4-40

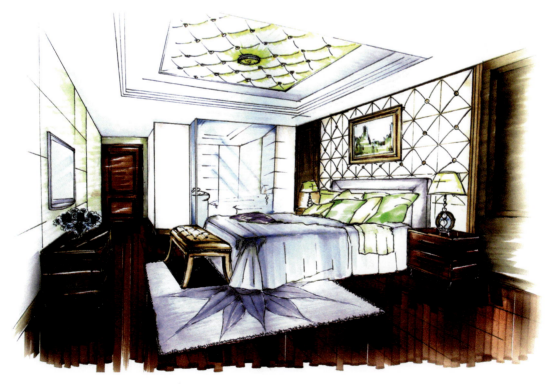

图 4-41

3．新中式风格卧室效果图表现

图 4-42～图 4-45 为具有一定民居特色的新中式风格的卧室效果图的线稿与上色稿，在绘制时要特别注重顶棚与家居陈设等方面的装饰元素与细节构造；在配色方面一般依据材质而定，冷色调、暖色调、灰色调应合理搭配。

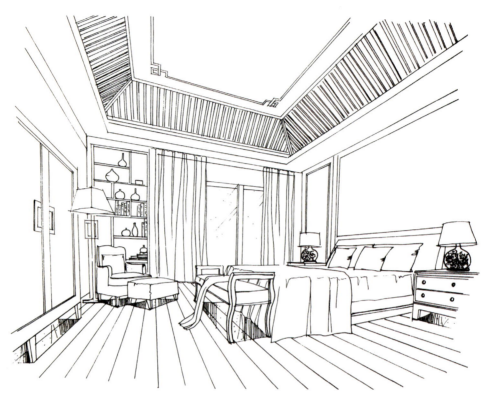

图 4-42

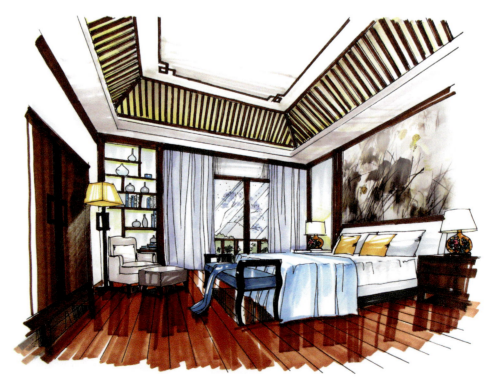

图 4-43

第四章 室内空间效果图表现

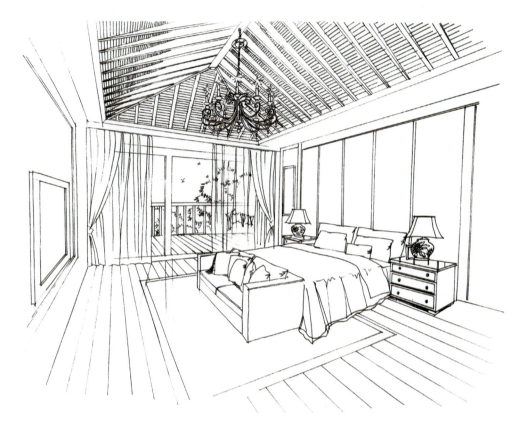

图 4-44

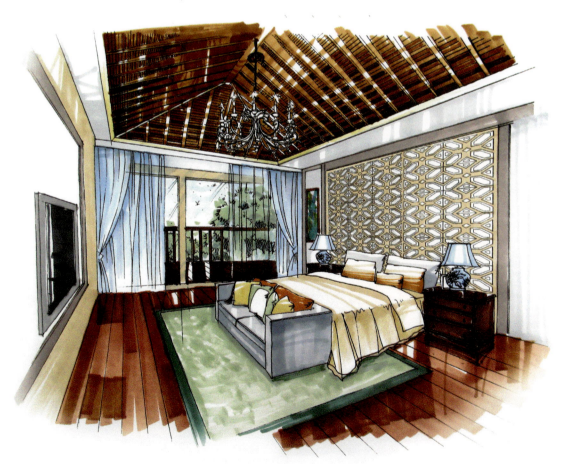

图 4-45

图4-46为改造的中式民居效果图,运用了成角透视表现,应注意墙面与顶棚的木质结构与家装陈设配置的刻画。

图4-47为主卧室的设计,面积较宽敞,配置的家具陈设较丰富,在总体色调上以冷灰色为主,应注意背景墙的装饰细节。

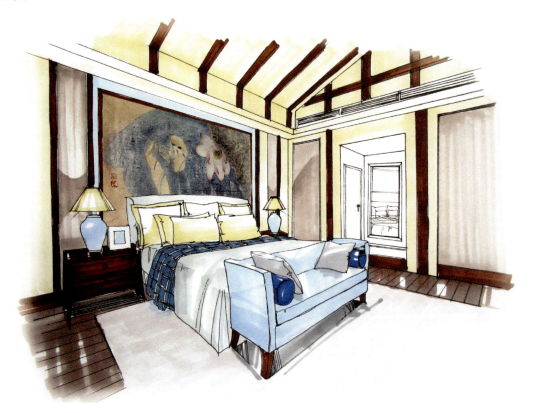

图 4-46

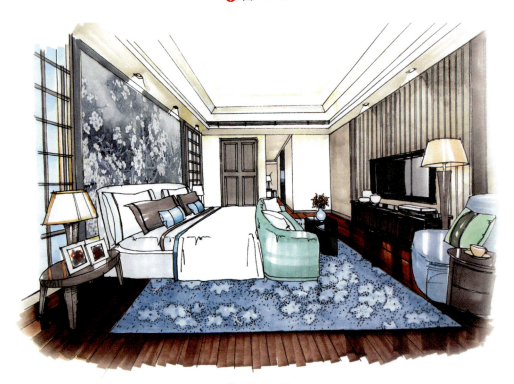

图 4-47

第四节 餐厅手绘效果图表现

一、绘制餐厅空间注意事项

单独用一个空间做餐厅是最理想的,在地面的材质上一般选用瓷砖或大理石较易清洁。家具的款式与颜色依据整体设计风格而定。餐厅墙面的装饰既要美观,又要实用;在选择餐厅的色彩时,切忌颜色过多,可以多用中性色,如沙色、浅黄色、灰色、棕色、浅蓝、浅绿,这些色彩能给人宁静的感觉(图4-48)。

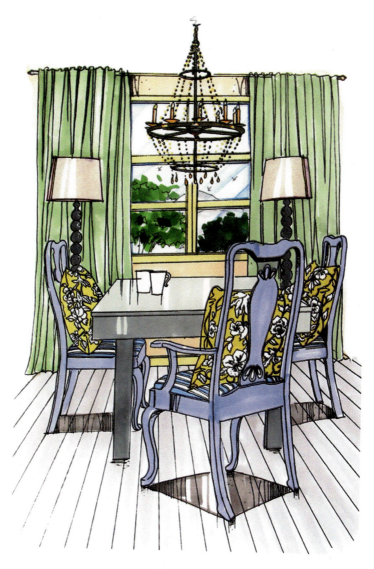

图 4-48

二、绘制餐厅家具参考尺寸

(1)餐桌:高度一般为750~780mm;长方桌宽度为800~1200mm,长度为1500mm以上;圆桌直径为900~1800mm。椅子的高度为400~450mm;桌子与椅子的高度差约在280~320mm。

(2)酒柜:深度约为350~450mm,高度为800~900mm。

（3）餐桌离墙距离应达到 800mm，这个距离是包括把椅子拉出来，以及能使就餐的人方便活动的最小距离。

（4）吊灯和桌面之间最合适的距离为 700mm 以上。

三、餐厅手绘效果图作品展示

1. 现代简约餐厅效果图表现

图 4-49 和图 4-50 表现的是同一张画稿的线稿与上色稿，空间场景特点为餐厅与厨房共享空间，因视角偏右，因此本图重点突出的是以餐桌椅的视角为主、厨房为辅的空间设计；在材料的搭配上以生态板材与易清洁的瓷砖为主，绘制时应注意材质的质感与细节表现。

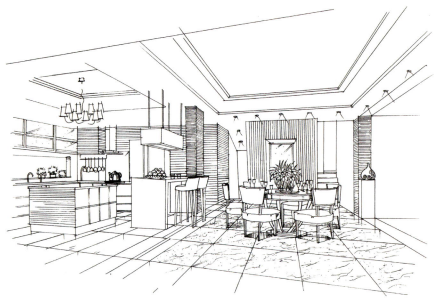

图 4-49

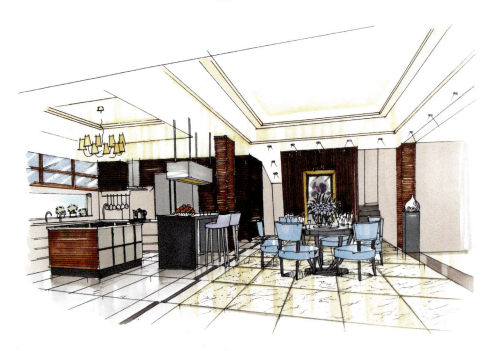

图 4-50

图 4-51 和图 4-52 分别是现代简约的餐厅线稿与上色稿,上色的主体为灰色调,在这个空间中应注意拉开与后面的会客厅的空间距离,适当地应用虚实结合来表现效果。

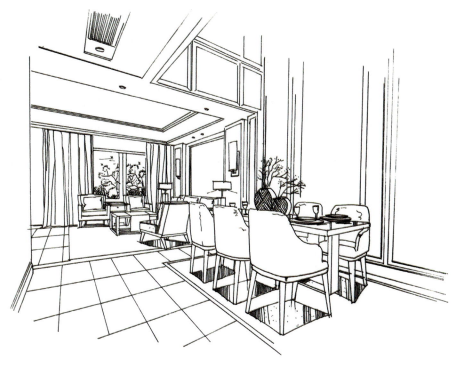

◆ 图 4-51

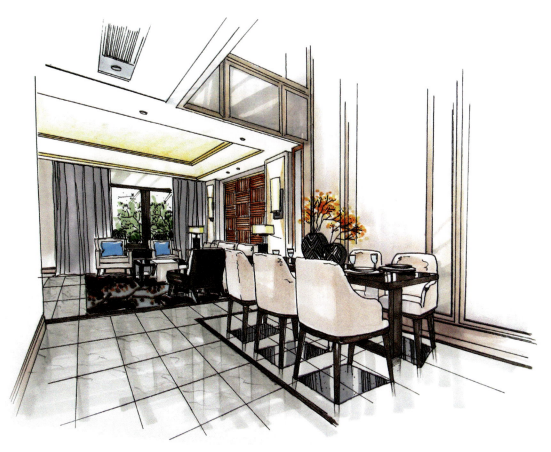

◆ 图 4-52

图4-53所示画面整体以现代田园风为主,浅蓝灰色、绿色、黄色营造的空间效果简洁明快、清晰亮丽。

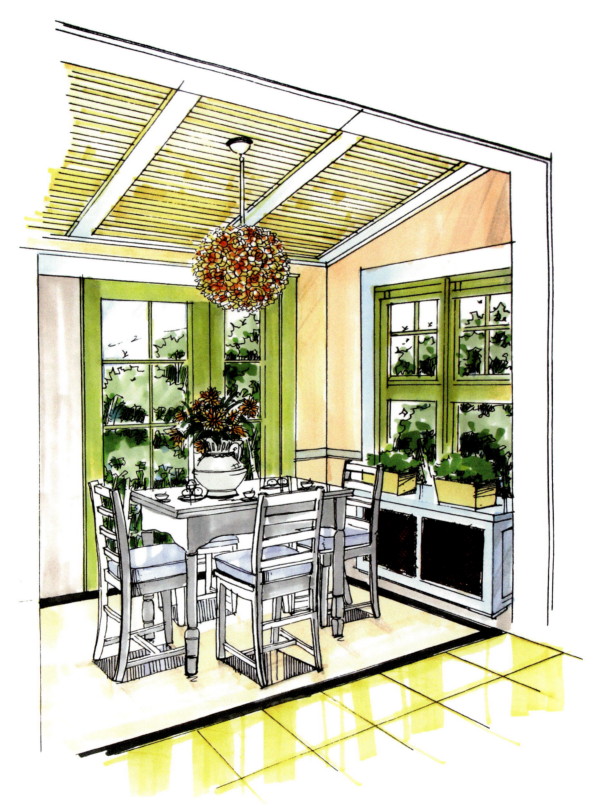

图 4-53

图4-54和图4-55为餐厅小吧台设计的线稿与上色稿,在本方案中内部兼有厨房设计,墙面连排的柜体设计是本张效果图刻画的重点,应注意把握好透视与色彩的搭配。

第四章 室内空间效果图表现

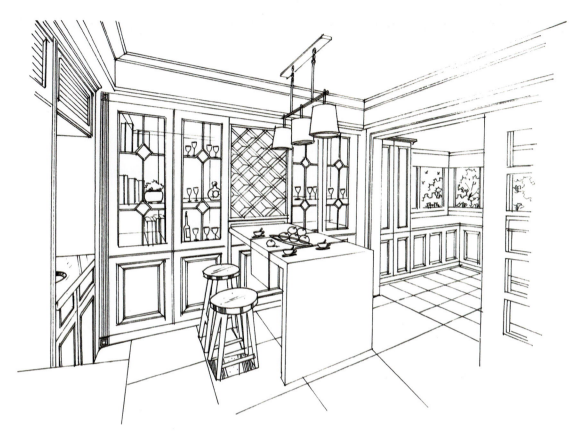

图 4-54

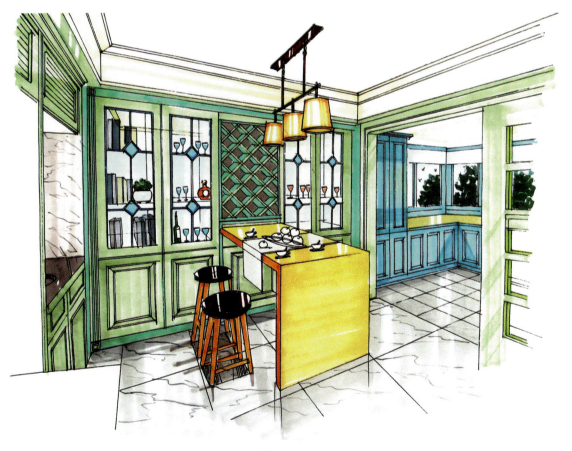

图 4-55

图 4-56 和图 4-57 为现代简约时尚餐厅的线稿与上色稿作品，其特色表现在餐厅、厨房与客厅中，这三个空间无墙体阻隔，采用完全通透式的设计，在材质表现上注意黑色镜面、木装饰面板、玻璃马赛克、地砖的绘制效果。

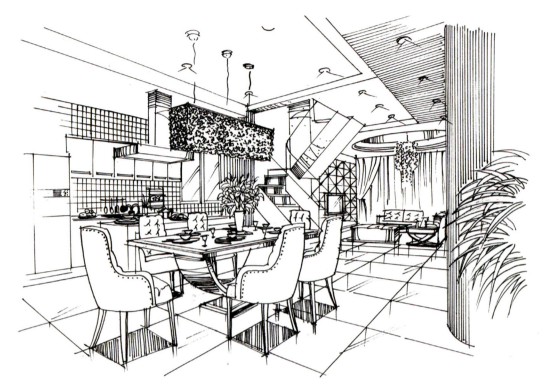

图 4-56

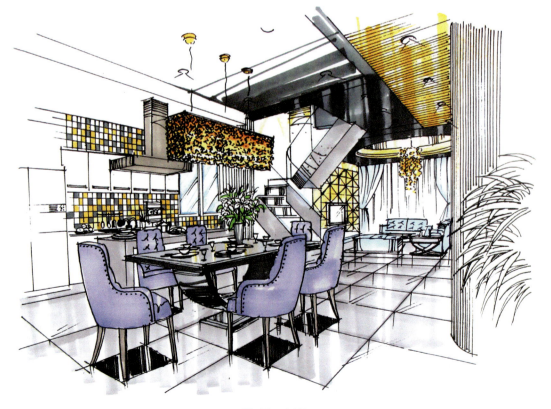

图 4-57

图 4-58 和图 4-59 为标准的一点透视线稿与上色稿,且视点为中间的位置,场景表现的左右两边的物体相互协调且对称。在功能区域上将餐厅、吧台、厨房的操作台共享在同一个空间内,但在顶棚的造型设计与材质选择上有所区别,达到虚拟空间的设计要求,色彩方面是以灰色调为主。

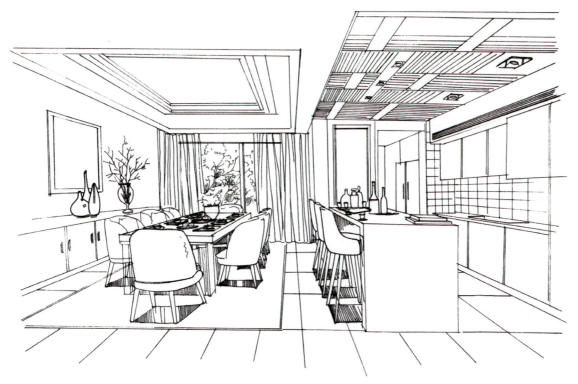

图 4-58

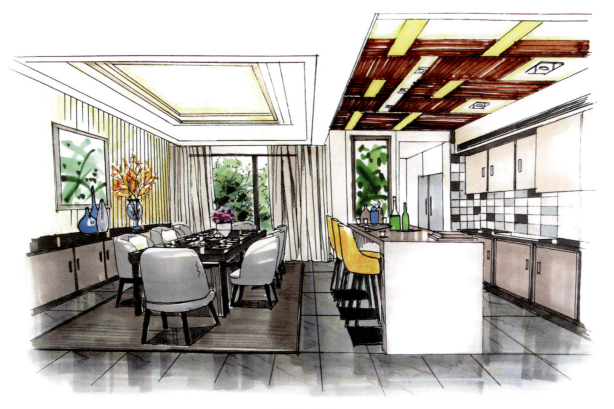

图 4-59

2. 简欧风格餐厅效果图表现

图 4-60 和图 4-61 分别是美式乡村风格的线稿与上色稿作品，在用色方面大胆明朗，墙面、地面应用暖色系，座椅搭配的是冷色系，起到了相互协调的作用。

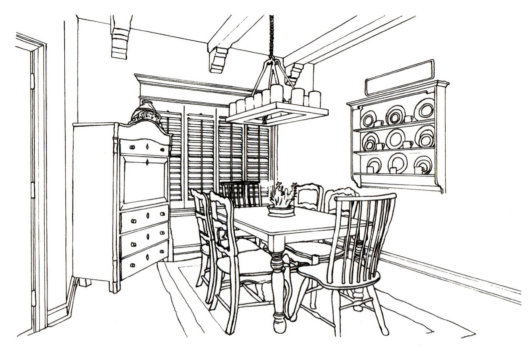

⇧ 图 4-60

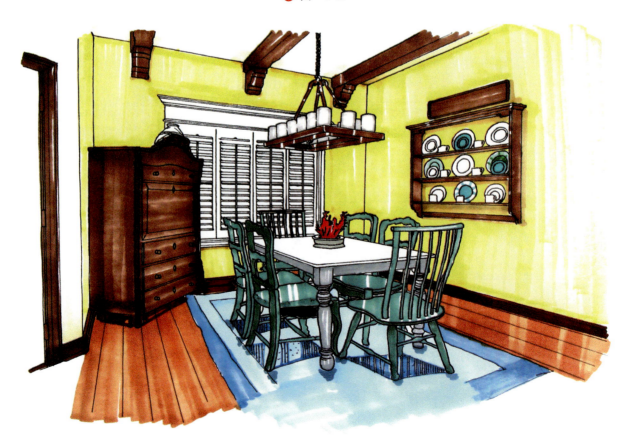

⇧ 图 4-61

图 4-62 和图 4-63 分别是简欧风格餐厅的线稿与上色稿的作品,应注意顶棚与楼梯的造型结构,背景墙的材质、餐桌椅的细节绘制表现;上色稿中应用了冷色与暖色相互协调的色彩表现。

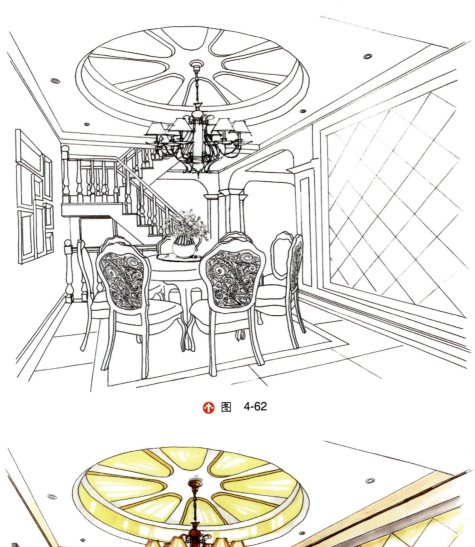

◆ 图 4-62

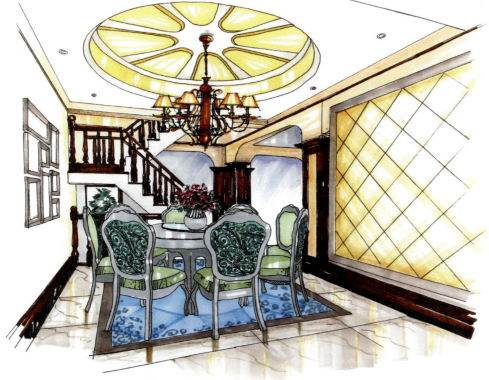

◆ 图 4-63

图 4-64 和图 4-65 为一点透视的简欧风格餐厅线稿与上色稿作品,整体较严谨。注意欧式的柱体、石膏墙角线、地面的铺装形式以及酒柜与背景墙的造型设计;另外,在绘制灯光与投影效果方面应尽量柔和逼真。

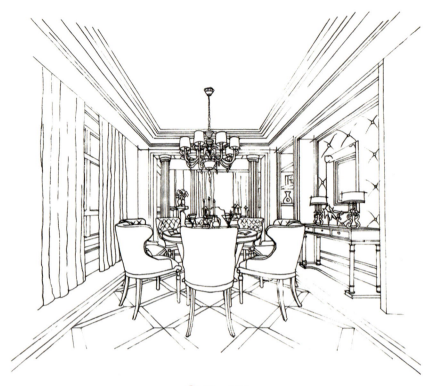

图 4-64

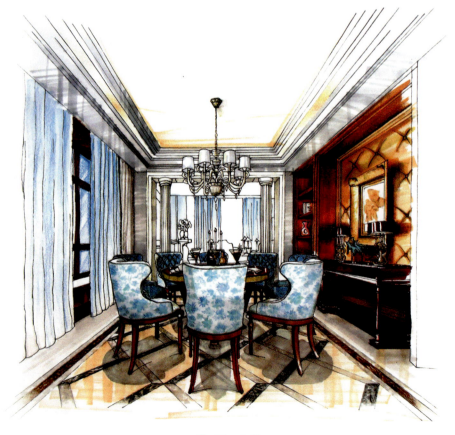

图 4-65

图 4-66 和图 4-67 为标准的一点透视的线稿与上色稿的餐厅效果图,视点为正中心的位置,中间的主体为简欧风格款式的圆桌,左边的电视机背景墙与右边的酒柜在构图上较为均衡、对称。

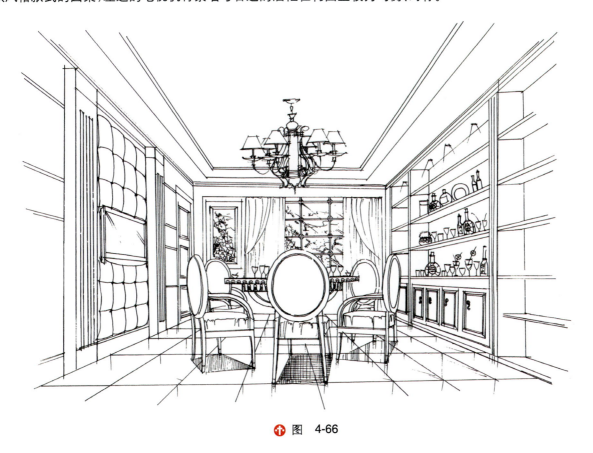

图 4-66

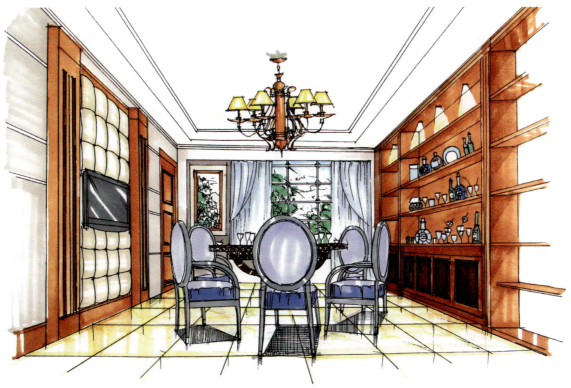

图 4-67

图4-68和图4-69所示效果设计图中主体是应用暖色作为餐厅的色调,彩铅与马克笔相互搭配使用,在刻画石材等一些材质的纹理方面要细致,同时注意画面的虚实结合表现。

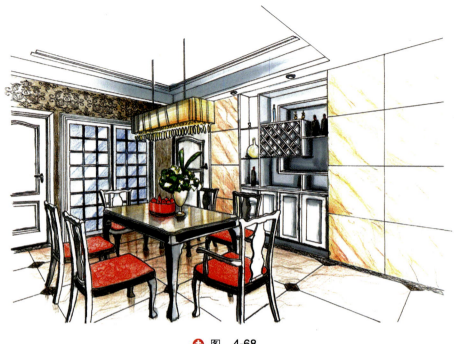

图 4-68

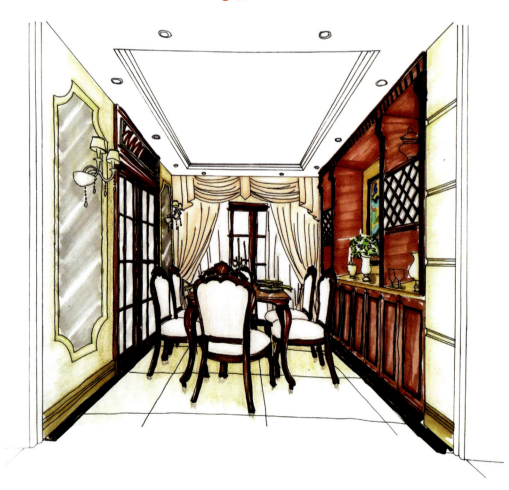

图 4-69

图 4-70 以两点透视为场景效果,蓝绿色为主色调,搭配互补色黄色营造出的空间色彩清晰、亮丽而舒适。

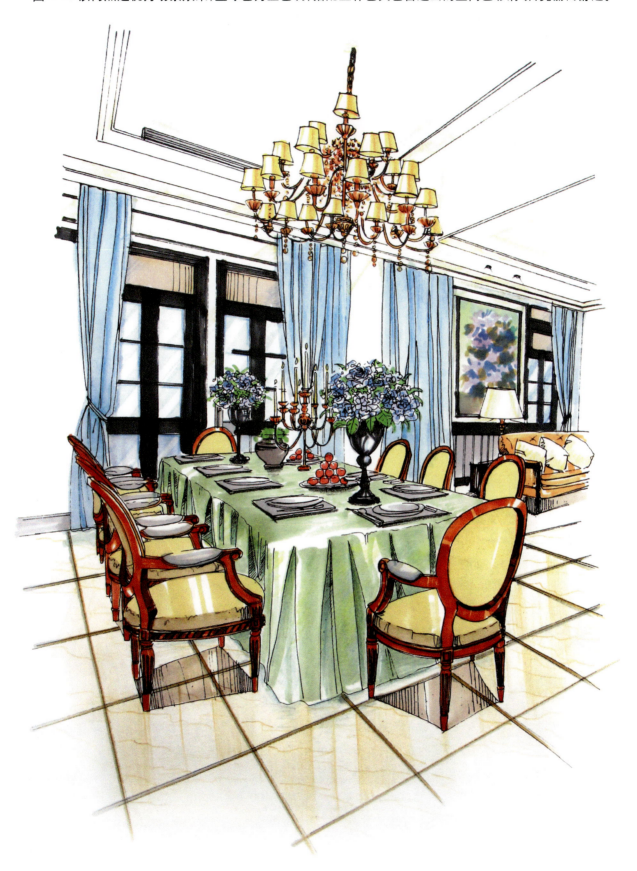

图 4-70

第五节 厨房手绘效果图表现

一、厨房的造型

厨房设计的最基本概念是"三角形工作空间",所以洗菜池、冰箱及灶台都要安放在适当位置,最理想的是呈三角形,相隔距离最好不超过 1m。在绘制设计图之初,最理想的做法就是以个人日常操作家务的程序作为设计的基础。在设计格局上常见的有以下几种。

(1) 一字形:所有的工作区都安排在一面墙上,通常在空间不大、走廊狭窄的情况下采用(图 4-71)。

(2) 走道形:将工作区安排在两边平行线上。在工作中心分配上,常将清洁区和配膳区安排在一起,而烹调独居一处(图 4-72)。

(3) 岛形:空间较大,除正常的操作台面外,在适当的地方增加了一个台面设计,可灵活运用于早餐、插花、调酒等(图 4-73)。

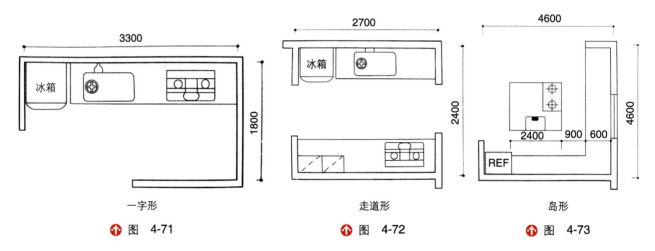

图 4-71　　　　　图 4-72　　　　　图 4-73

(4) L 形:将清洗、配膳与烹调三大工作中心,依次配置于相互连接的 L 形墙壁空间。需要注意的是,最好不要将 L 形的一面设计过长,以免降低工作效率,这种空间运用比较普遍、经济(图 4-74 ~ 图 4-76)。

(5) U 形:工作区共有两处转角,和 L 形的功用大致相同,空间要求较大。并将配膳区和烹饪区、水槽、冰箱和炊具按照主人的习惯分别设置在不同的台面上(图 4-77 ~ 图 4-79)。

二、了解厨房基本设施的尺寸

工作台高度依人体身高设定,橱柜的高度以适合最常使用厨房者的身高为宜,工作台面高应为 800 ~ 850mm;工作台面与吊柜底的距离约需 500 ~ 600mm;吊柜门的门柄要安装在方便最常使用者的高度,而方便取、存的地方最好用来放置常用品,吊柜一般安装在距地面 1450 ~ 1500mm 处。开放式厨房的餐桌或吧台距离适中,可以把桌面升高至 1000 ~ 1100mm,椅子或吧凳可高 400 ~ 450mm。在吧台下面加置一个脚踏,可令人坐得很舒服。在厨房两面相对的墙边都摆放各种家具和电器的情况下,中间需留 1200mm 的距离才不会影响在厨房里做家务。

三、厨房的材料应用

橱柜面板强调耐用性，橱柜门板是橱柜的主要立面，对整套橱柜的观感及使用功能都有重要影响。防火胶板是最常用的门板材料，柜板也可使用清玻璃、磨砂玻璃、铝板等，可增添设计的时代感。厨房的界面宜选用防火、抗热、易于清洗的材料，如墙面可用釉面瓷砖墙面，顶棚用铝塑板吊顶，厨房的地面宜用防滑、易于清洗的陶瓷铺设。整体来说，厨房的装饰材料应色彩素雅、表面光洁、易于清洗。

四、厨房手绘效果图表现的应用案例

图4-74和图4-75所示效果图中都为L形设计格局，应用较多的是陶瓷锦砖马赛克，刻画时可注重色彩与材质铺设方式的表现。

图4-76为田园风格的厨房设计L形格局，在色彩与造型上注意协调搭配。

图4-77为简欧风格厨房空间U形格局，重点表现在柜体造型的塑造与上色的技巧方面。

图4-78和图4-79所示的厨房空间为U形设计格局，注意厨房的地柜与吊柜应用的色彩。另外，角度的选择很关键，在表现阴影处可用排线的方式有节奏地进行刻画。

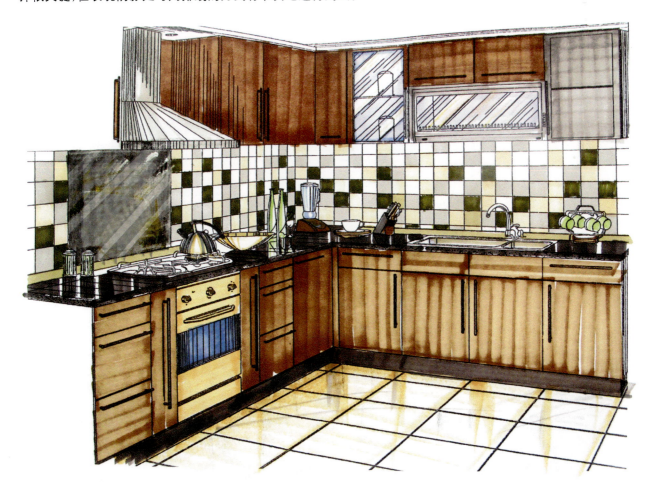

图 4-74

L形平面
2100
2850

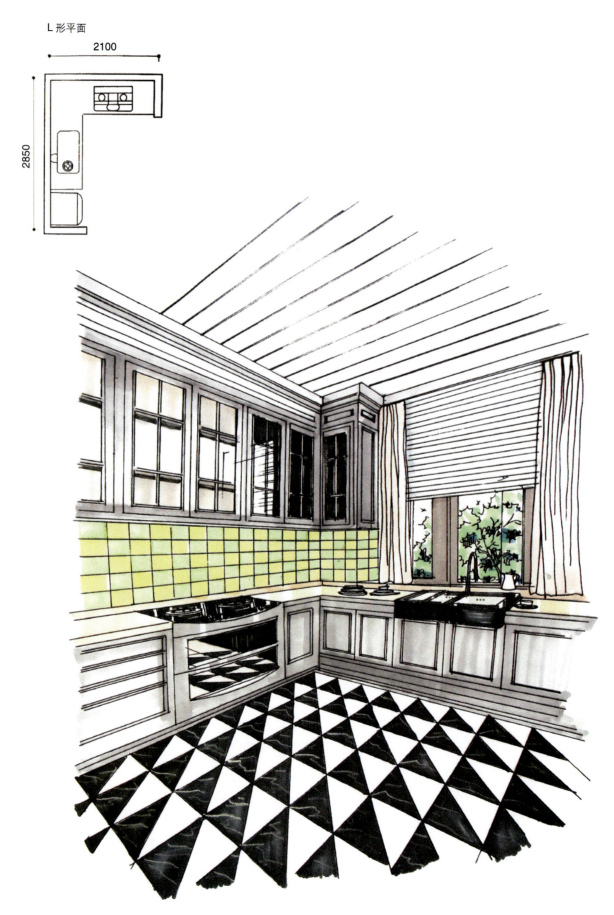

图 4-75

第四章 室内空间效果图表现

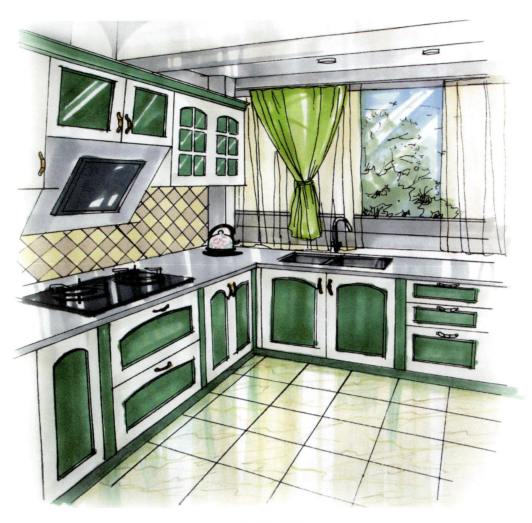

图 4-76

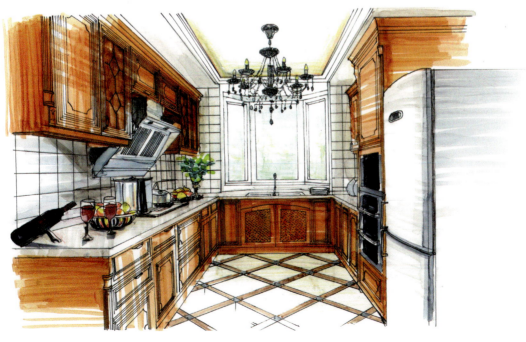

图 4-77

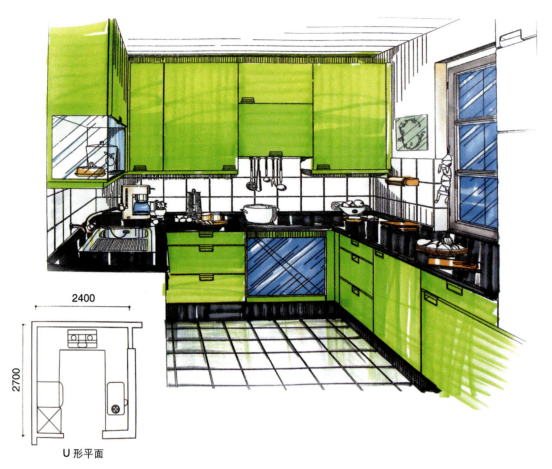

图 4-78

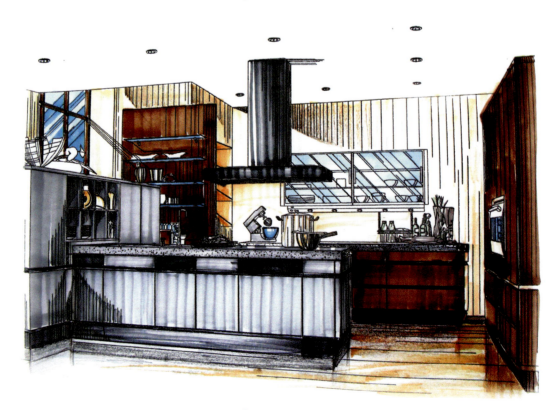

图 4-79

第六节　书房手绘效果图表现

一、书房设计要点

书房是工作、写作的地方。书房内要相对独立地划分出书写、计算机操作、藏书以及小憩休闲的区域,以保证书房的功能性,在照明采光方面必须做到"明",隔音效果要好,所以在装修书房时要选用隔音吸音效果好的材料。天棚可采用吸音石膏板吊顶,墙壁可采用 PVC 吸音板或软包装饰布等装饰,地面铺设木地板或者地毯。内部摆设方面,书房内陈设有写字台、计算机操作台、书柜、座椅、沙发等。在色调方面宜选用冷色调或中性色调搭配,整体的效果是典雅、古朴、清幽、庄重的。

二、书房家具尺寸

书桌:固定式书桌的宽度为 600mm,高度为 750～800mm,长度最少为 900mm（以 1500～1800mm 最佳）；书柜搁板层间高一般选择 300～350mm,深度为 250mm 为宜。

三、书房手绘效果图表现的应用案例

图 4-80 所示书房效果为混搭风格,空间布局较为灵活,不拘谨,注意材料在灯光下的质感表现。

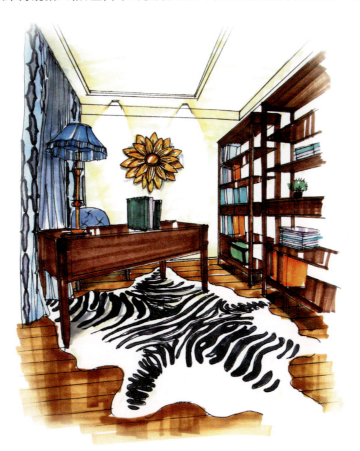

图 4-80

图 4-81 所示效果图表现的是成角透视的书房一角,用色较大胆、活泼,适合青少年书房的设计。

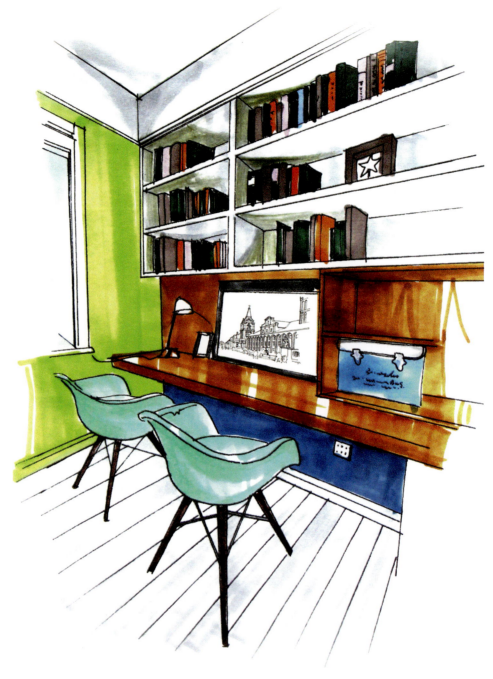

图 4-81

第七节 卫浴间手绘效果图表现

一、卫浴间设计要点简述

(1) 卫浴间设计应综合考虑盥洗、沐浴、厕所三种功能的使用。

(2) 在材质方面:地面应采用防水、耐脏、防滑的地砖,高档一点的可以在地面或者墙面贴的石材上选择一

些有纹理、图案的进行装修；顶棚宜用集成铝扣板吊顶。

（3）色彩：卫浴间的色彩宜选择具有清洁感的冷色调，以低彩度、高明度的色彩为佳。

二、卫浴间内洁具等的尺度要求

（1）淋浴器的高度在 2050～2100mm，正方形淋浴间的面积为 900mm×900mm，浴缸的标准面积为 1600mm×700mm。

（2）盥洗盆高度（上沿口）在 700～740mm 为宜，站立空间宽度不得少于 500mm。

（3）镜子的高度为 1350mm，这个高度可以使镜子正对着人的脸，卫生间壁镜底部不得低于 900mm。

（4）马桶所占的面积一般为 370mm×600mm，相对摆放的澡盆和马桶之间应该保持至少 600mm 的距离。

三、卫浴间手绘效果图表现的应用案例

图 4-82 为微动状态下的两点透视，将淋浴、马桶、洗漱的功能分区较简单地绘制、表现出来。

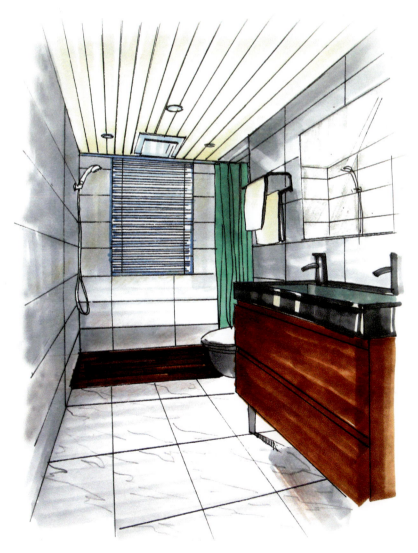

图 4-82

图 4-83 为成角透视的卫浴间效果图,绘制时应注意瓷砖的尺寸与透视、色彩的搭配与应用。

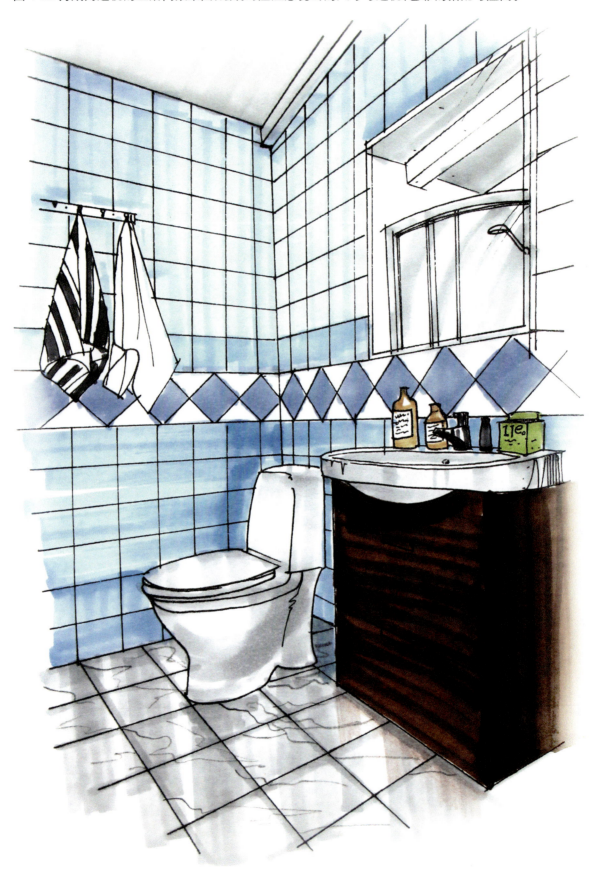

图 4-83

图 4-84 所示的室内空间格局是洗漱区独立的功能区,应注意与其他空间的衔接与过渡关系。

图 4-84

图4-85表现的是平行透视空间中的卫浴空间,主要以冷灰色调为主,淋浴区的陶瓷马赛克是细节刻画的重点。

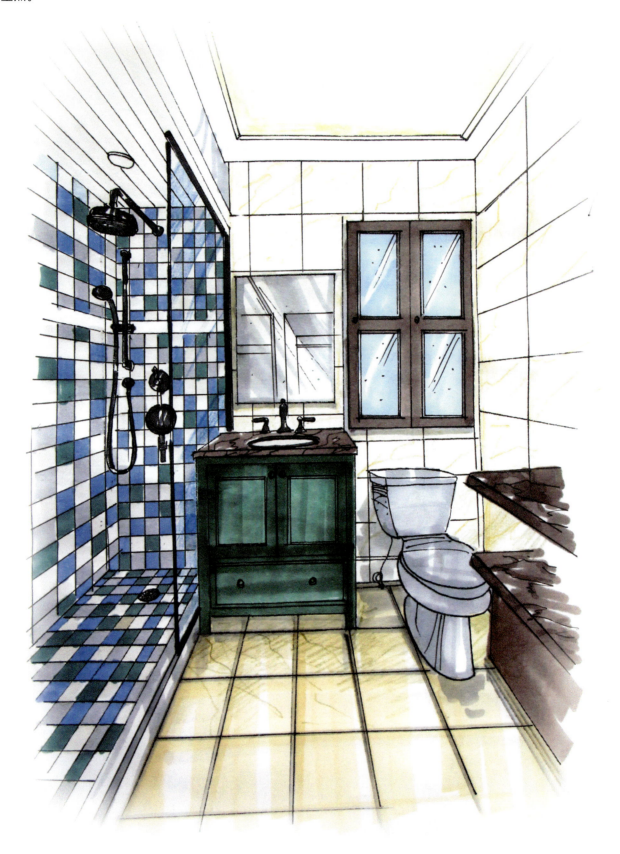

图 4-85

第八节 其他室内空间效果图展示

一、阳台手绘效果图表现

阳台除了具有洗衣、晾衣的功能外,现在越来越多的户型阳台不止一个,并且兼具休闲、品茶等功能(图 4-86)。

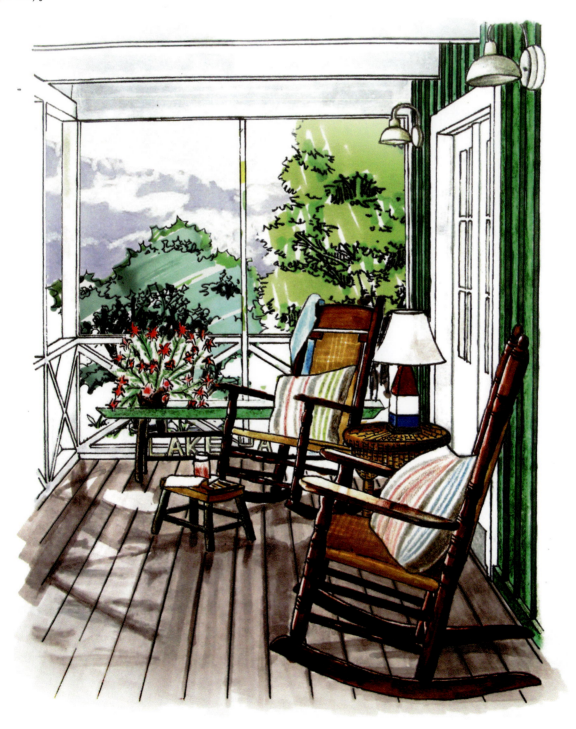

图 4-86

二、公共餐饮空间手绘效果图表现

图 4-87 为具有东南亚风格特色的公共餐饮包厢,为体现装修材质的细节,主要用彩铅绘制石材与木材。

图 4-88 为公共餐饮空间,应用马克笔绘制,灰色调把握得当,手法灵活、简要意赅。

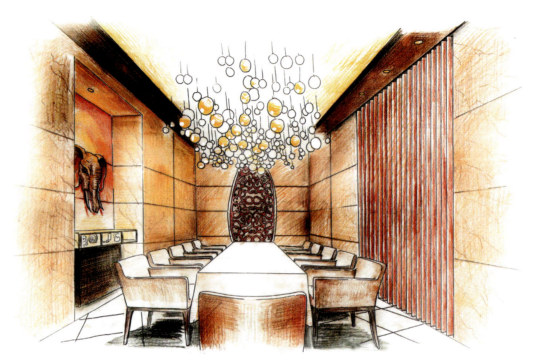

图 4-87

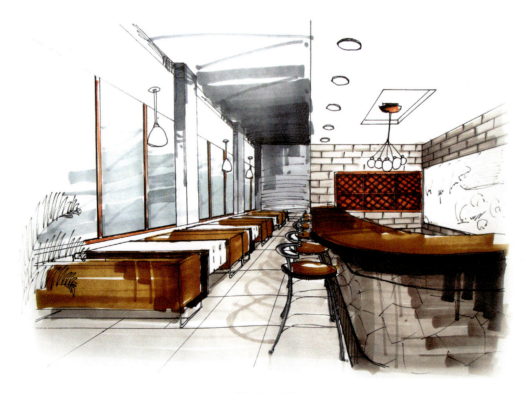

图 4-88

图 4-89 为酒店宴会厅效果图,为展现餐桌的整体风貌,图稿视点定得较高,以中心轴对称设计手法进行绘制,烘托出了庄重的气氛。

图 4-90 为酒店包厢效果图,从整体上看是简欧风格的装修,注意造型墙面的细化以及前实后虚的场景表现。

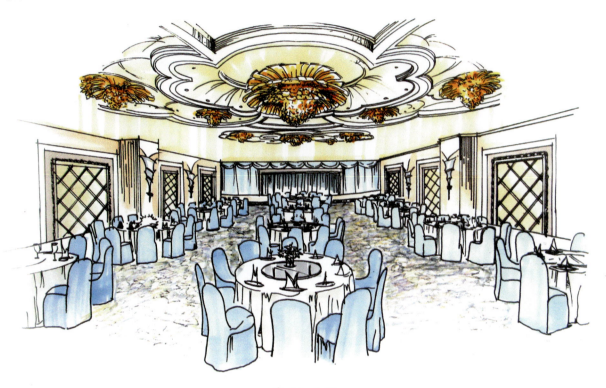

图 4-89

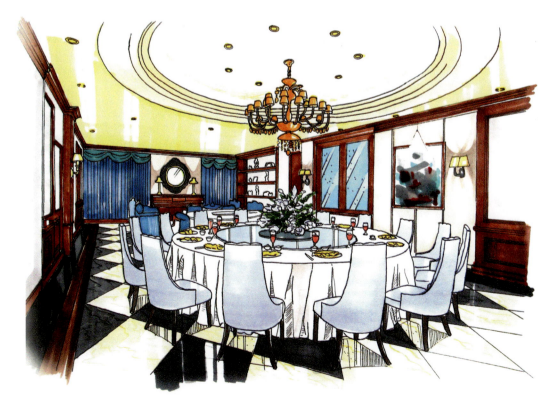

图 4-90

图4-91和图4-92分别为一幅咖啡厅与西餐厅的设计方案效果图,应用"圆"的造型元素进行顶棚与地面铺装形式的设计表达,应注意材质的色彩、反光面与肌理质感的表现。

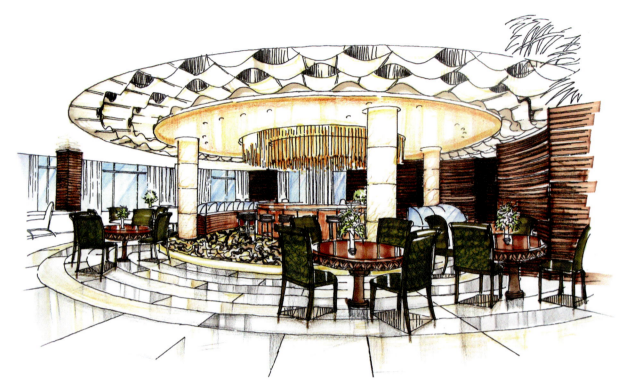

◆ 图 4-91

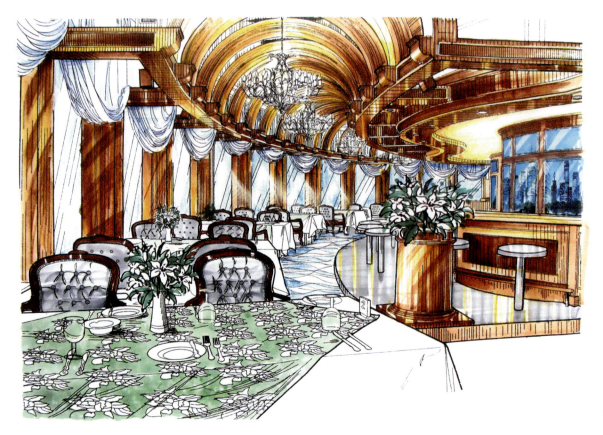

◆ 图 4-92

三、酒店大堂手绘效果图表现

图4-93和图4-94均为酒店大堂设计效果图,为表现不同的重点,两幅图的视点定的位置不一致,场景的进深感较强,绘制时要注意远景与近景的空间表现。

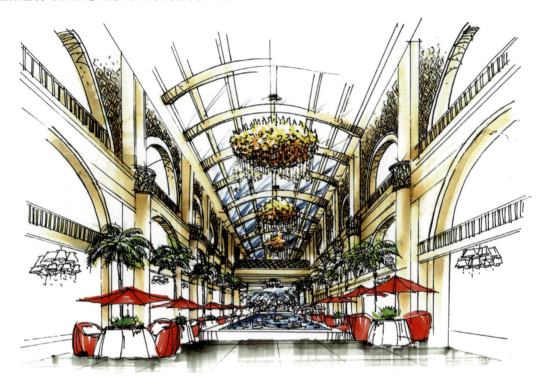

图 4-93

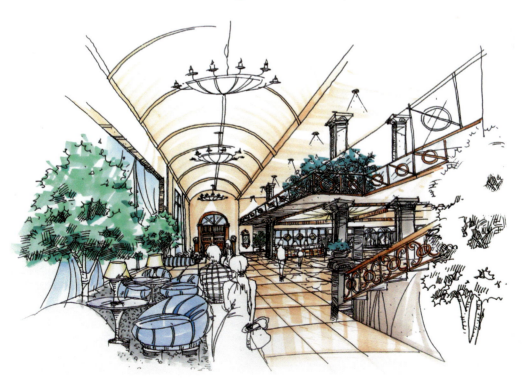

图 4-94

四、办公空间手绘效果图表现

图 4-95 为办公区域中的前台等候区域；图 4-96 为会客洽谈的办公区域，在应用材质设计表现时注重了公共区域与私密空间的营造，同时硬朗的线条将空间感表现得干脆利落。

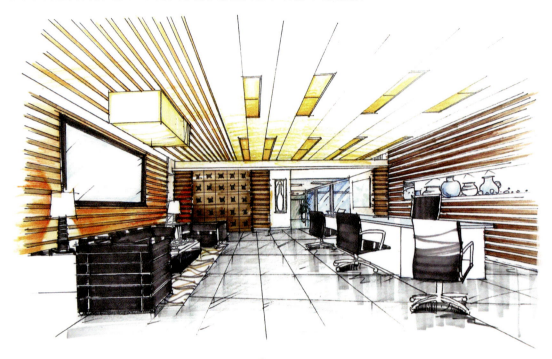

图 4-95

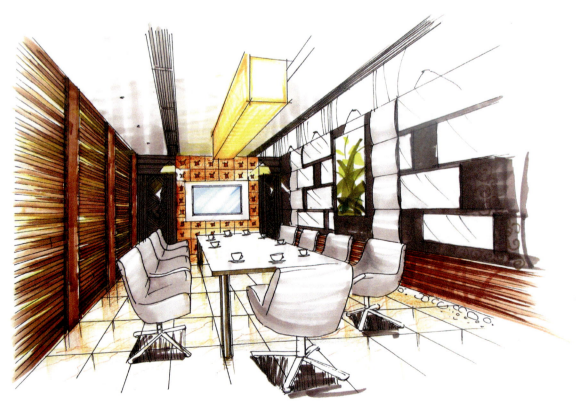

图 4-96

图 4-97 和图 4-98 为会议厅的设计，视点定在中心的位置，这种透视选择可将室内空间严谨、庄严的空间场景表现到位。在色彩的表现方面一般以中性色为主，搭配木色、咖色、卡其色等为辅助色调。

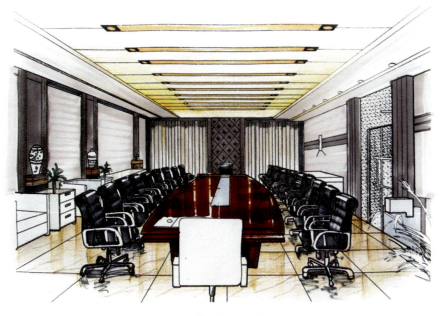

图 4-97

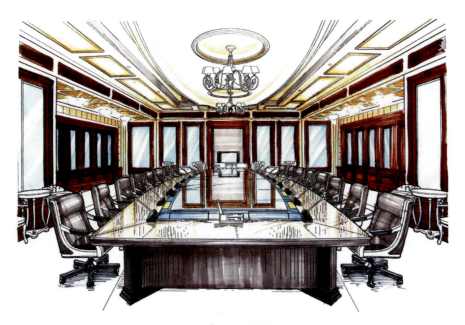

图 4-98

练习题

绘制如下的效果图。

居住空间类型：客厅、卧室、餐厅、书房、厨房、卫浴间。

公共空间：餐饮空间、办公空间、酒店大堂、娱乐空间等。

要求：构图美观、透视准确、比例协调、色彩与材质表现到位。

参 考 文 献

[1] 张绮曼,郑曙阳.室内设计资料集[M].北京:中国建筑工业出版社,1991.

[2] 缪鹏.透视学.美术技法理论[M].广州:岭南美术出版社,2004.

[3] 白璎.艺术与设计透视学[M].上海:上海人民美术出版社,2006.

[4] 文健.设计线描与透视[M].北京:中国传媒大学出版社,2006.

[5] 张书鸿,陈伯超.室内设计概论[M].武汉:华中科技大学出版社,2007.

[6] 文健.手绘效果图快速表现技法[M].北京:清华大学出版社,2008.

[7] 连柏慧.纯粹手绘——室内手绘快速表现[M].北京:机械工业出版社,2009.

[8] 郭明珠.绘画透视学基础[M].北京:中国建筑工业出版社,2009.

[9] 刘冠,赵健磊.设计透视与快速表现[M].北京:中国水利水电出版社,2010.

[10] 胡虹.室内设计制图与透视表现教程[M].重庆:西南师范大学出版社,2013.